U0036459

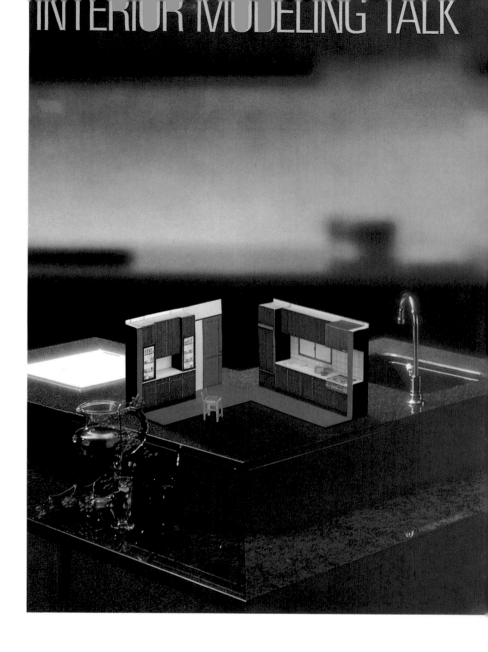

前言

對於想改變室內設計或重建住宅的人而言，要看懂專家們的專有詞及設計圖確實頗為困難，這是不爭的事實。而且只看設計圖一般人無法領略設計圖所表現的室內氣氛，因此通常屋主只能藉由目錄來選擇顏色或設計，但是整體空間的問題很難只靠目錄或圖面來想像。當然以透視圖也能達到某種程度的想像，然而若要進一步與現實更接近的話，則非立體模型不可。製作模型非常費時，即使有時間，也會覺得這是一件困難重重的工程而放棄。可能一般人總是認為製作模型比想像中更困難，除了美工刀、別針、接著劑之外，還有紙張、木片、塑膠等材料的問題，更不知如何著手。此外筆者發現技巧不足也是一大原因。當然要求業餘者做出像專家般的作品是有點強人所難，畢竟我們的目的只在於提案者與屋主更容易達成共識，因此將重點表達出來即可。事實上設計現場有許多情況是透視圖無法描繪出來的，當然也有模型無法表現之處。此外有人善於描繪卻拙於製作，相對的有人雖拙於描繪卻能做出優等的模型。在設計的表現中繪畫（提案初期的理念、空間印象及模型底稿）與模型（立體印象、空間整合、空間最後確認）各有其不同的功能。且具有減少變更設計、縮短時間的價值。如果只是因為時間的問題而不作繪圖或模型，那真是因小失大。更重要的是，模型可以幫助你做決定，亦能明確的表現設計，何樂不為呢？

請你回想一下兒時情景吧！小男孩不都從積木、堆沙堡漸漸到靑少年時期喜愛紙模型的立體世界，小女孩從描圖的平面畫到扮家家酒、巴比娃娃、摺紙到洋裁縫紉。與兒童時代相較之下，習慣現實感的成人想像力似乎已經漸漸退化了，但人類仍會被豐富的想像力所感動。即使不是實物大小、不是非常精巧，也沒有全部完成，然而人類仍能藉由想像力將縮小幾十分之一的模型化爲現實的世界。模型的製作有難有易，本書中所介紹的作品都是短時間內完成，作法簡單又具重點效果，實用性也高。在模型的世界中有一種傳統式的立體書，與此相近的手法我們稱之爲「立體圖」。本書即以這種立體圖匯集許多作法。不管用語言如何說明，畫出如何高明的透視圖，或用最新的電腦技術，如果沒有立體的表現仍然很難想像完整的實際情形。我們將這種藉由「立體圖」來表達立體表現的方式稱爲「模型語言」！要製作「立體圖」必須準備最低限度的工具及材料，因爲即使是最簡單的模型也必須自己動手去做才能完成，本書卷末附有紙型，希望讀者能確實的運用，親身的體驗才是達成目標的捷徑。現在拿起你的美工刀，就從你最喜歡的房間開始吧！

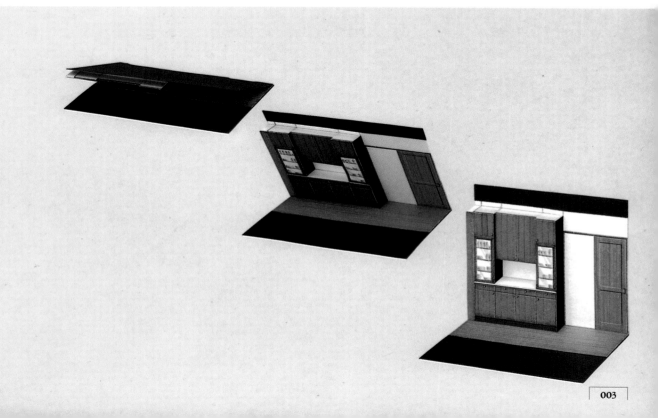

目次

CHAPTER 1
完成事例

玄關

浴室

廚房與櫥櫃

起居室的沙發

起居室的裝飾櫃

臥室

衣櫥

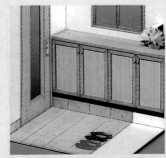

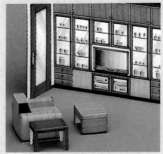

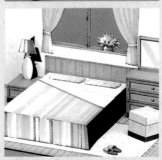

CHAPTER 2
基本上色技巧 023
麥克筆表現法 024

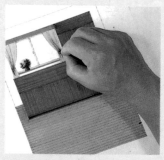

粉蠟筆的表現 030

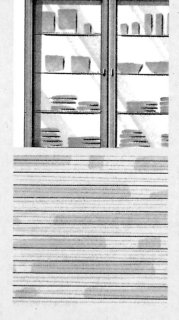

CHAPTER 3

製作過程035

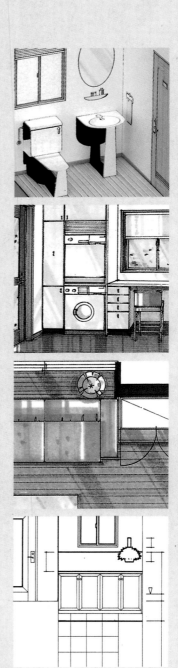

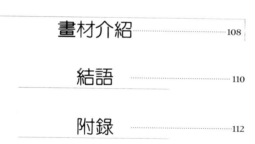

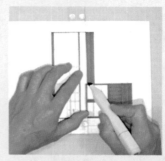

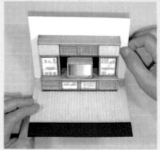

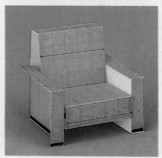

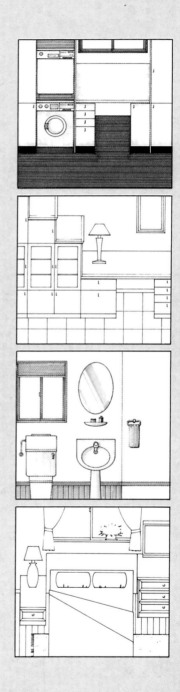

※資料提供、協力公司一覽
UNISI株式會社
株式會社TOO
山葉 LIVING TECH株式會社
※製作協力者

CHAPTER 1

完成範例

本章由玄關到衣櫃逐一舉例為各位讀者加以介紹。

為考量作法的簡易性及明瞭性，此處所介紹的作品，完全統一以20比1 的比例尺寸作成。

例如，即使在不同時期作好的AV板前放置沙發的話，也能夠佈置一個極舒適的客廳。

玄關

作爲居家的門面，迎接賓客、將門內、門外畫分開來的公
共場所，玄關是最能夠表現出住宅整體意境的一個場所。
圖示模型爲一坪大小、地板乃兩面牆壁、三片摺成的立體
圖。由於開口部很容易成爲昏暗狹窄的空間，此處藉由明
亮色系的木板及大尺寸地磚，以及有大塊玻璃的玄關門和
鞋櫃上的窗戶，來表現出明亮寬敞的空間。

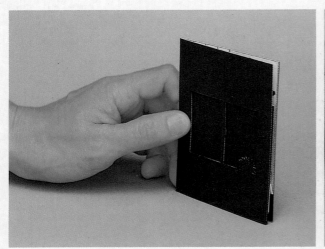
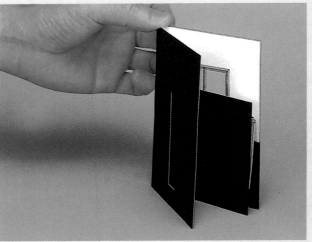

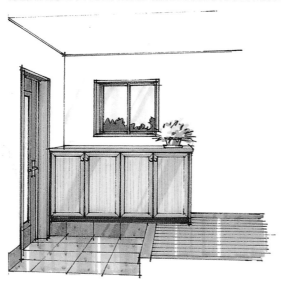

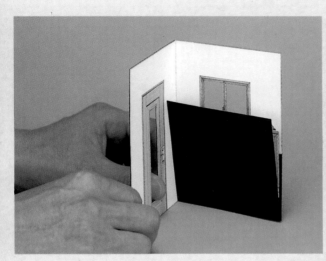
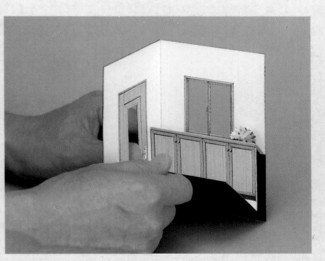
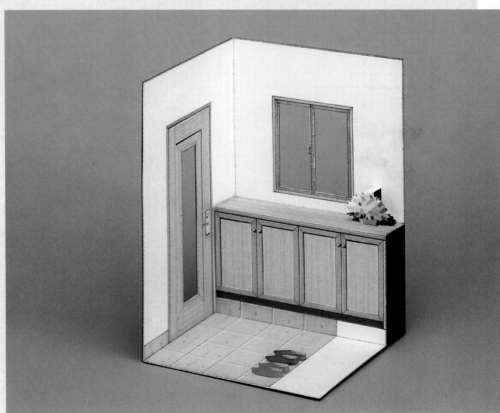

浴室

此處介紹的浴室是放鬆精神、鬆弛疲勞的空間。

另有按摩、三溫暖、及乾燥多種機能，夢想空間更為寬廣。

圖示為普通一坪大小的多功能浴室、地板及兩面牆3片摺成的立體圖。四面壁面上，最能值得一提的是，目及鏡牆及窗面，便是明亮潔淨機能浴室的最佳寫照。

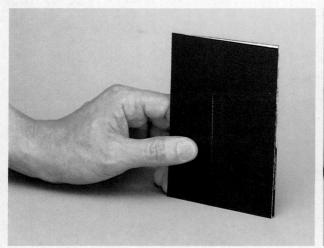 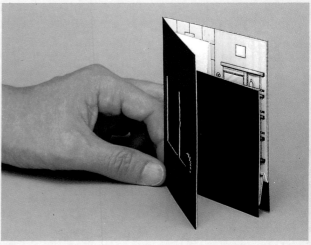

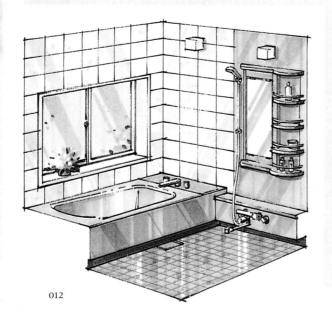

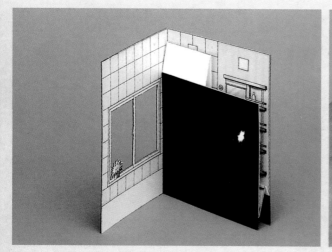

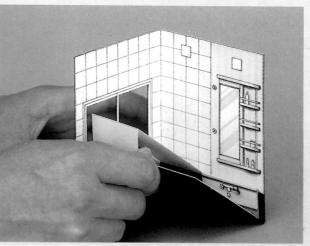

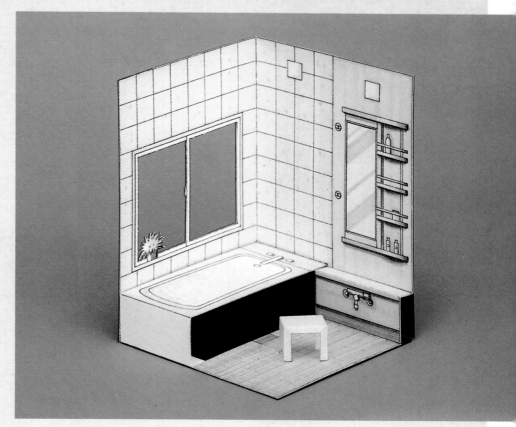

廚房及櫥櫃

結合生活方式、可組合機能、設計、尺寸的廚房。就形態
而言，大致可區分成開放型（廚房兼餐廳）、半開放型
（對面型廚房兼餐廳）、封閉型三類。這座模型將封閉型
並列型廚房製作成劃分成調理台及儲物櫃二面。以立體圖
表現壁櫃時，其重點在於邊櫃與櫥櫃的接續性。

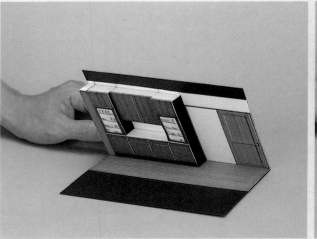

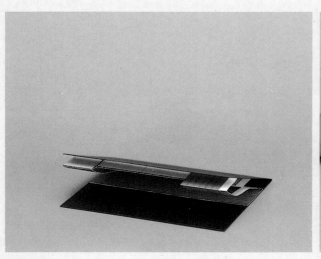

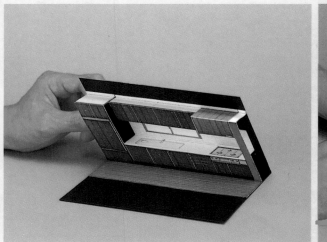

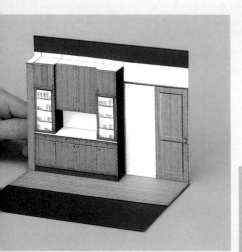

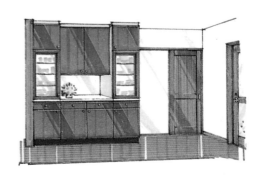

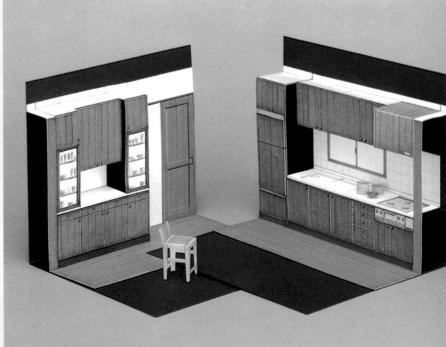

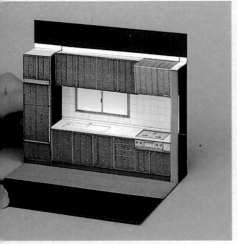

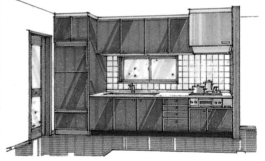

起居室的沙發

除了舒適及溝通傳達之外，起居室更附有重覆多種功能的
重要場所，因此，居家的家俱設計更應該能夠符合使用者
的生活形態。模型中的沙發背倚窗而靠，儲物櫃、小茶几
並列，提供您對居家另一種完美的生活享受。

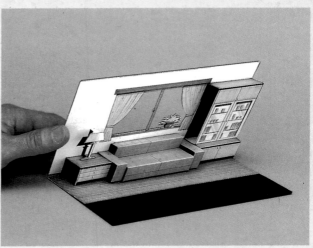

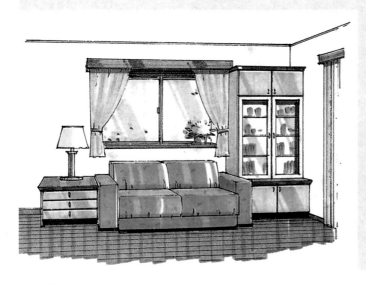

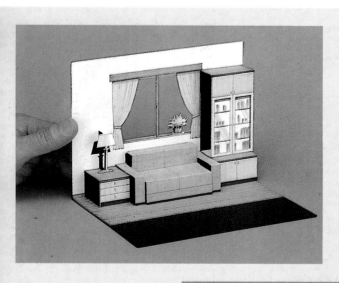

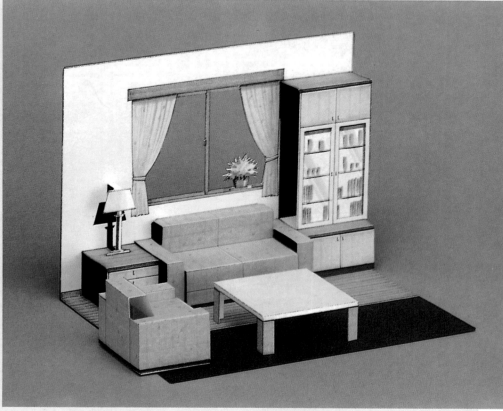

起居室的裝飾櫃

除了沙發之外，裝飾櫃也是起居室中的主要傢俱。
爲了能夠整齊地管理電視、音響組合，最好事先做充分的
收納檢討。此模型具體地以兩面紙型之立體圖呈現出來，
以簡單的造形寫實表現、營造出眞實的感覺。

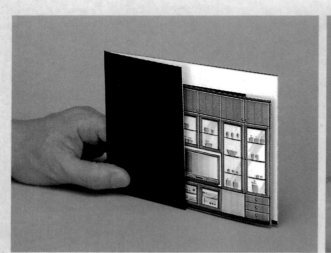
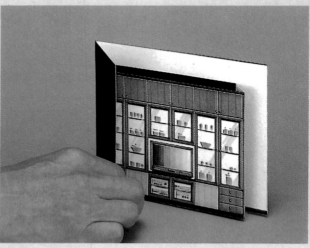

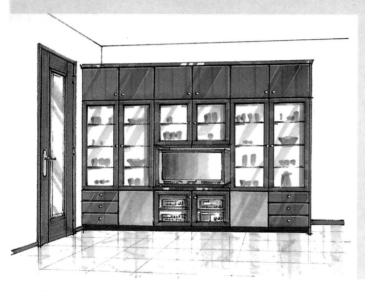

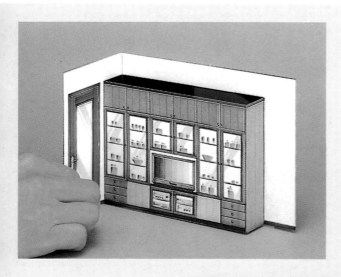

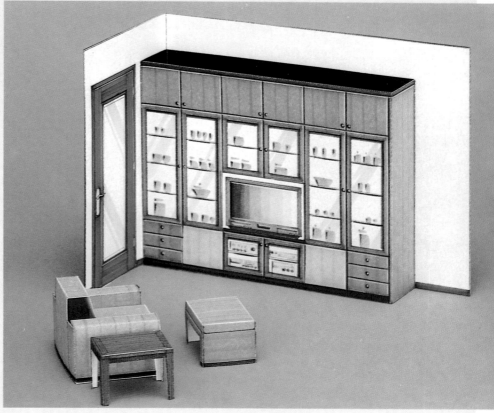

臥室

私人性的寢室、也可能是兩人趣味的共同組合。
由於明亮色系的傢俱以隱私性對象為訴求，而將床、梳妝
台、床頭櫃及地板摺成2片的立體圖，用一片明窗呈現出
明亮潔淨的氣息。

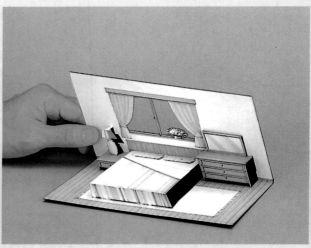

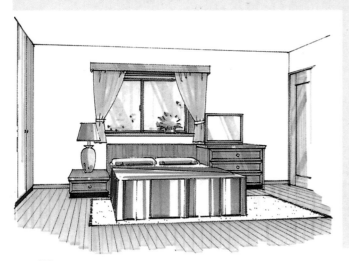

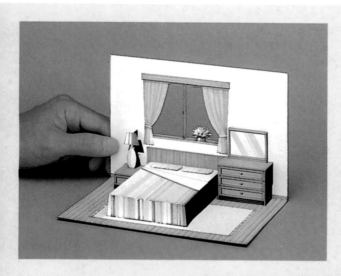

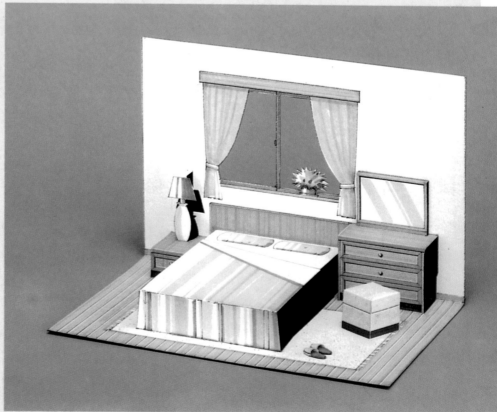

衣櫥

所謂衣物收納，簡而言之有以下幾種方式：在臥室一角放置衣櫥成採嵌入壁中的壁櫥成另設一間獨立的衣櫥室。個人可依生活形態選擇適合自己的方式。

此處所介紹的是在臥室略具古典風格的衣櫥、可由雙邊打開。圖中簡單繪出壁面、衣櫥正面及單邊側面。

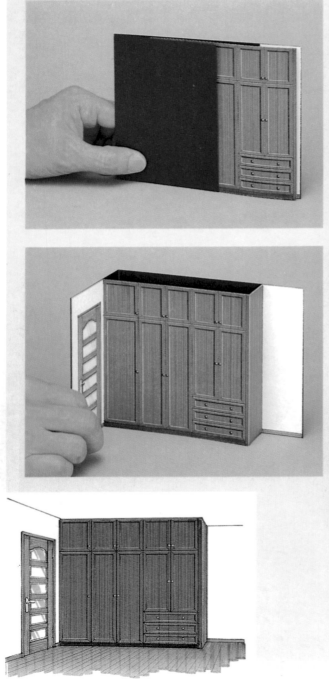

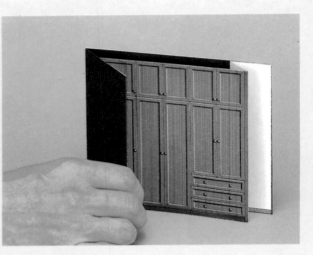

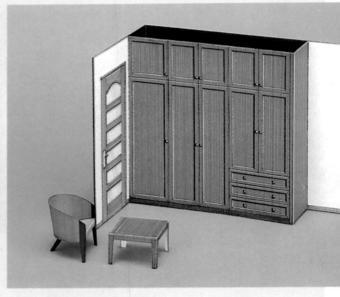

CHAPTER 2

基本著色技巧

模型語言（立體圖）的完成度雖取決於設計及剪裁技術，
但能夠完全表現出模型魅力在於著色技巧。

本章針對著色的基本技巧，以圖示過程加以解說。

舉凡著色的畫材，諸如色筆、水彩等～。在此主要以隨手
可得的畫材來上色即可。

（其中也有刊載一些需要熟練技巧的粉蠟筆畫）

麥克筆表現法

由於麥克筆能夠在短時間上色及相當容易取得，可事先熟悉麥克筆的著色。另外，麥克筆能夠表現出濃淡的特性，使模型更生動活潑。

1　木紋櫃門

1. 畫妥櫃門

2. 麥克筆依循直尺，櫥櫃上色

3. 門框下端上色

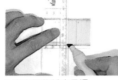
4. 麥克筆依循直尺櫃門門框上色

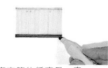
5. 麥克筆依循直尺，底座上色

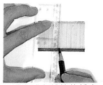
6. 深咖啡色鉛筆依循直尺，描畫木紋

7. 黑色鉛筆表現陰影

8. 門框上的把手描畫上弦月狀的陰影

9. 用白色鉛筆描出強光處

10. 加強門框把手強光處

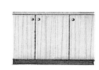
11. 完成木紋門

2　門框

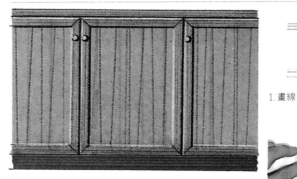

1. 畫線

2. 麥克筆依循直尺，櫥櫃上色

3. 門扉下端上色

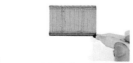

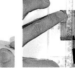
4. 依循直尺上色

5. 底座也循著直尺上色

6. 深咖啡色鉛筆循著直尺描出門框的木紋

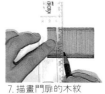
7. 描畫門扉的木紋

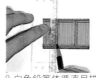
8. 白色鉛筆依循直尺描畫陰影

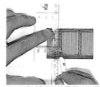
9. 白色鉛筆描畫強光處

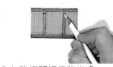
10. 加強框門把手強光處

11. 完成門框

3　　噴漆櫃

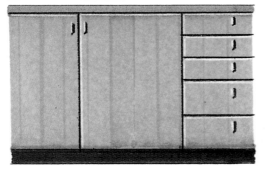

1. 畫線

2. 麥克筆循著直尺櫥櫃上色

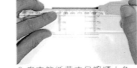

3. 依循直尺，底座上色

4. 門扉下端上色

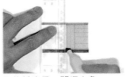

5. 依循直尺，門框上色

6. 黑色鉛筆依循直尺描上陰影

7. 門框上的把手描上陰影

8. 白色鉛筆描出強光處

9. 門框把手加強亮度

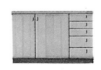

10. 完成噴漆櫃

4　　鏡面櫃

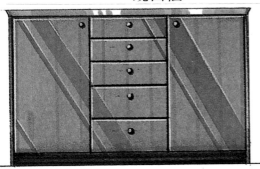

1. 畫線

2. 留下強光部用麥克筆
　在櫥櫃上色

3. 依循直尺，描畫外形

4. 依循直尺，底座上色

5. 依循直尺，門框上色

6. 表現鏡面的反光效果

7. 黑色鉛筆描出陰影

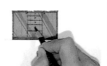

8. 把手的陰影描畫成上
　弦月狀

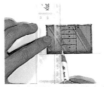

9. 白色鉛筆，描出強光處

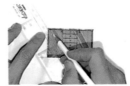

10. 門框的反光處加強
　　強光的效果處理

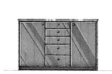

11. 完成鏡面櫃

5 玻璃櫃

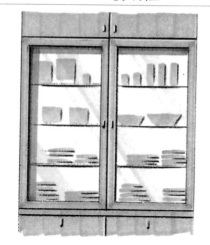

1. 畫線

2. 用麥克筆依循直尺，描畫外形

3. 門框上色

4. 描畫玻璃櫃中的器皿

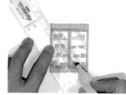

5. 表現鏡面

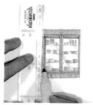

6. 描畫玻璃櫃的陰影

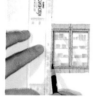

7. 黑色鉛筆描上陰影

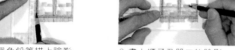

8. 畫上櫃子及器皿的陰影

9. 呈現陰影之狀態

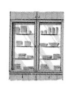

10. 白色鉛筆描出強光處

11. 完成玻璃櫃

6 門

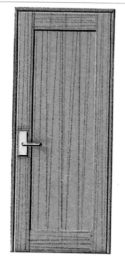

1. 畫線

2. 用麥克筆依循直尺，描畫外形

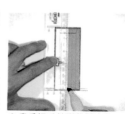

3. 畫妥把手外形後門上色

4. 使用直尺，上色後的狀態

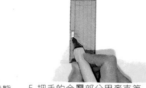

5. 把手的金屬部分用麥克筆上色

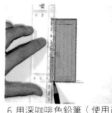

6. 用深咖啡色鉛筆（使用直尺）描畫門框處的木紋

7. 描畫門的木紋

8. 用黑色鉛筆描出陰影

9. 白色鉛筆表現強光處

10. 完成木門

7 深色地板

1. 畫線

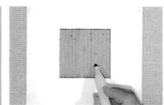

2. 用尺描畫外形,注意麥克筆
 不可超出框線

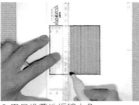

3. 用尺沿著地板線上色

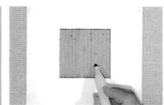

4. 再加一層麥克筆製造效果

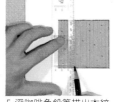

5. 深咖啡色鉛筆描出木紋

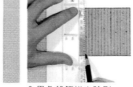

6. 黑色鉛筆描出陰影

7. 白色鉛筆表現強光處

8. 完成深色地板

8 淺色地板

1. 畫線

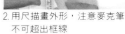

2. 用尺描畫外形,注意麥克筆
 不可超出框線

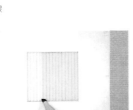

3. 沿著地板線上色

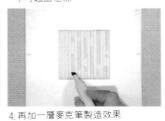

4. 再加一層麥克筆製造效果

5. 深咖啡色鉛筆描上木紋

6. 完成淺色咖啡

9 大理石

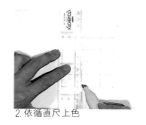

1. 畫線

2. 依循直尺上色

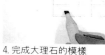

3. 加上一層麥克筆，製造效果

4. 完成大理石的模樣

5. 灰色鉛筆描畫石紋

6. 完成大理石

10 地磚

1. 畫線

2. 沿著直尺描畫外形，注意
　 麥克筆不要畫出框線

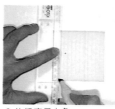

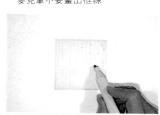

3. 依循直尺上色

4. 加上一層麥克筆製造效果

5. 灰色鉛筆描出紋路

6. 完成地磚

11　　　窗戶與窗簾

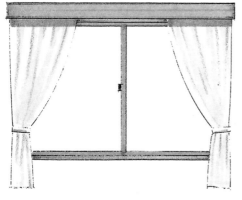

1. 畫線

2. 窗簾桿及窗框上色

3. 窗簾上色

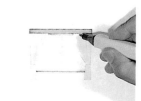

4. 加一層麥克筆表現出打褶的效果

5. 用此窗簾深的顏色，描出窗簾桿的陰影

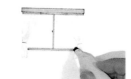

6. 描繪窗戶光線

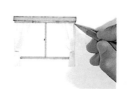

7. 灰色鉛筆畫上陰影

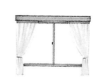

8. 完成窗戶與窗簾

12　　　窗戶與植物

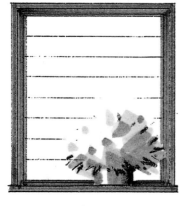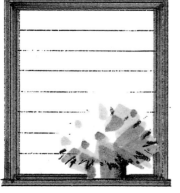

1. 畫線

2. 麥克筆畫妥窗框，植物上色

3. 淺綠色上畫上深綠色

4. 再加上淺粉紅色

5. 花盆上色

6. 描繪窗框

7. 黑色鉛筆描畫植物陰影

8. 完成窗戶及植物

粉蠟筆表現法

粉蠟筆最能夠將柔和的感覺適當的表現出來。

模型語言是透視圖的延長。

就著色技巧而言，粉蠟筆著色法是相當值得學習的一環著色法。

13　　客廳的儲物櫃

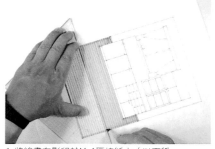
1. 將線畫在影印於M-1區塊紙上（以下稱區塊紙）用麥克筆自地板處上色

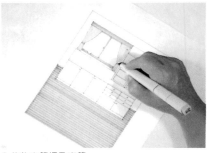
2. 修飾窗簾桿及窗簾

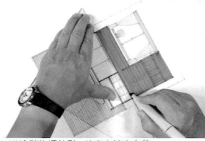
3. 描繪儲物櫃外形，決定木紋方向後玻璃框亦上色

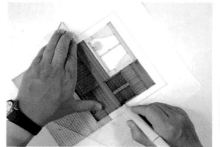
4. 描繪玻璃櫃

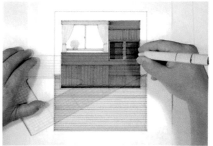
5. 描繪玻璃櫃中的影子

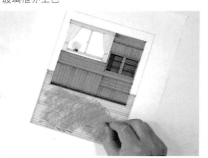
6. 粉蠟筆直接在地板上色

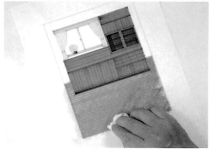
7. 衛生紙輕輕擦拭

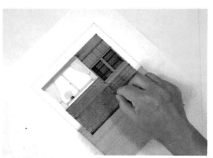
8. 粉蠟筆在儲物櫃上色

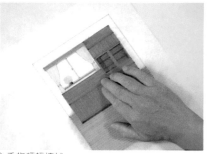
9. 手指輕輕擦拭

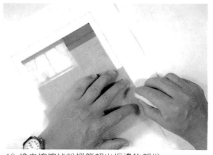
10. 橡皮擦擦掉粉蠟筆超出框邊的部份

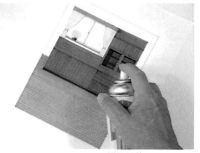
11. 輕輕噴上固定液，防止粉蠟筆脫落

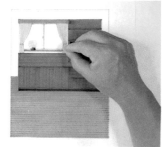
12. 窗簾及植物塗上粉蠟筆，輕輕地以固定液固定

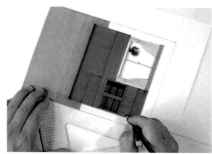

13. 黑色鉛筆描出木紋

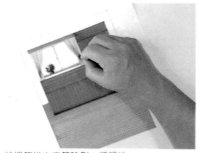

14. 粉蠟筆描出窗簾陰影，輕輕地以固定液固定

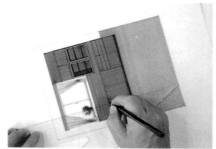

15. 黑色鉛筆描出陰影

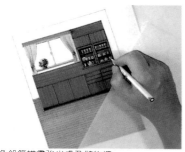

16. 白色鉛筆描畫強光處及儲物櫃中的小東西

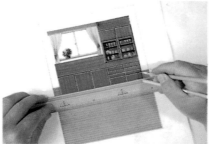

17. 用直尺描繪溝紋，加強強光效果

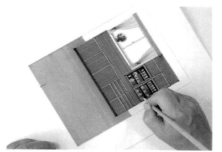

18. 加強儲物櫃中小東西的強光部的效果

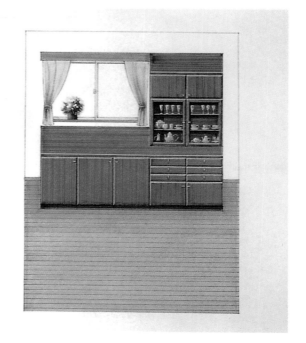

完成

起居室的儲物櫃

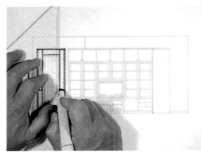

1. 將線畫在影印於區塊紙上，用麥克筆描繪門的外形

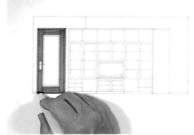

2. 門框上色

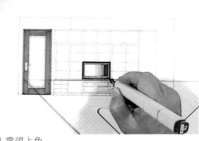

3. 電視上色

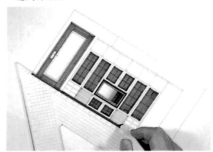

4. 音箱，箱子內部上色

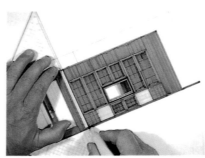

5. 櫃門門框上色

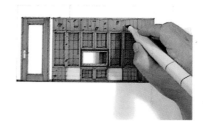

6. 描出櫃門門框形狀

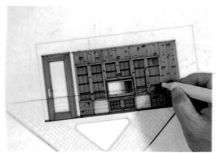

7. 畫上儲物櫃的陰影

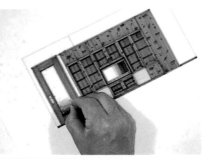

8. 粉蠟筆表現門板玻璃的效果

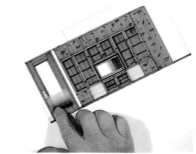

9. 手指輕輕擦拭（向外超出）

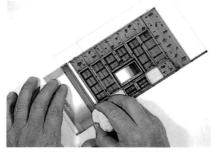

10. 橡皮擦擦掉粉蠟筆超出框線的部份

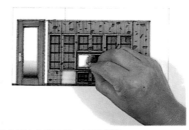

11. 麥克筆上色後再塗一層粉蠟筆

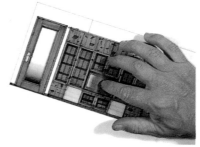

12. 手指輕輕擦拭

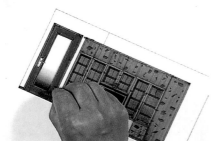

13. 門框塗上粉蠟筆

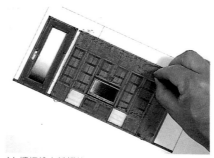

14. 櫃框塗上粉蠟筆

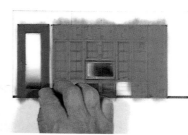

15. 手指輕輕擦拭

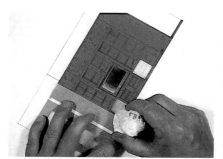

16. 橡皮擦擦掉超出框邊的部份

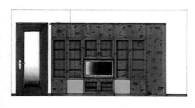

17. 音箱上塗上粉蠟筆，手指輕輕擦拭噴上固定液固定

18. 黑色鉛筆描出木紋

19. 用白色鉛筆加上強光部

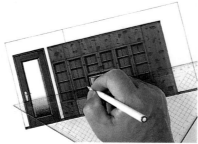

20. 加強儲物櫃的強光部

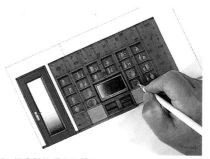

21. 描畫儲物櫃中的器皿

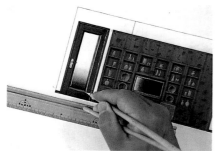

22. 沿著直尺描繪溝紋，門上加上強光部

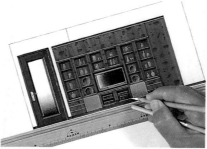

23. 櫃框加強強光處

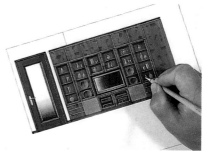

24. 加強儲物櫃中的器皿強光處

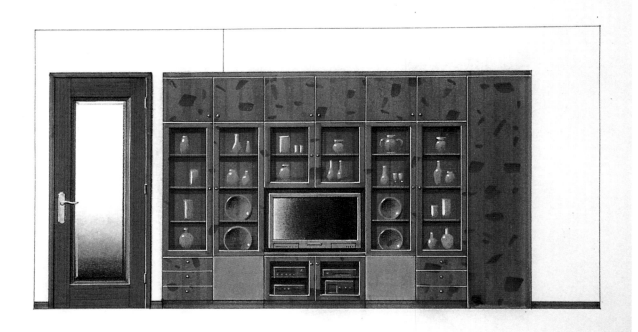

25. 完成

CHAPTER 3

製作過程

從素描到完成模型的製作過程
以一般住宅中必備的空間作爲單體的範例
並加上詳細的解說
若能正確完成這些製作
則居家中必備的空間
即能藉由這種模型語言來表現

立體圖的基本作法

以下圖為例介紹立體圖的基本方法
為使讀者更易瞭解，此處省略著色。

1　　　　摺法

為了摺出漂亮的作品，必須在紙的表面切割半刀（切入紙的一半厚度）、摺山，自紙的裡面切割半刀、摺谷。

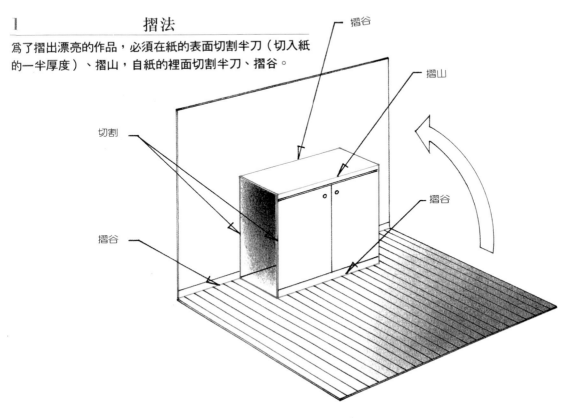

2　　　　底稿的畫法

準備一張比完成圖更大的區塊（block）紙。

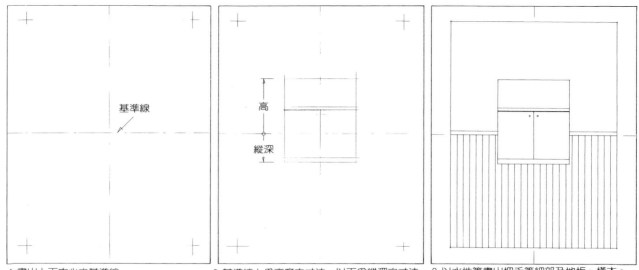

1.畫出上下中心之基準線

2.基準線上為高度之寸法，以下為縱深之寸法。畫上、門、櫃、底座。

3.以水性筆畫出把手等細部及地板、橫木。

3　切割

為了割出整齊的線條，必須時常更換刀刃。

1. 將線畫在影印的大紙上。

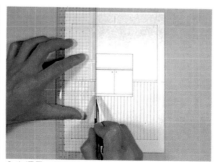

2. 在櫃子、箱子及台輪側面切割。

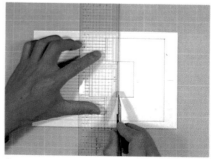

3. 改變紙的方向，摺山。在櫃子上端切割半刀。

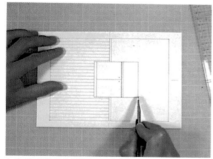

4. 在櫃子深度的兩側以刀尖做記號以利摺谷。

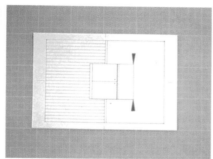

5. 紅印的尖端即是以刀尖做記號之處。

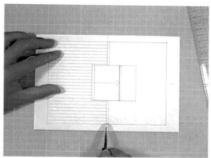

6. 在基準線以刀尖做記號以利摺谷。

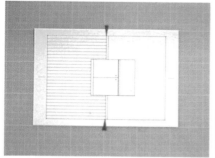

7. 紅印在尖端即以刀尖做記號之處。

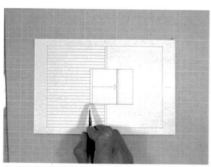

8. 在台輪下部兩側以刀尖做記號以利摺谷。

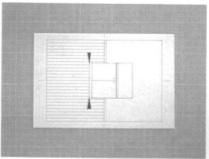

9. 紅印的尖端即以刀尖做記號之處。

10. 將紙張翻至反面，紅印的尖端即以刀尖做
記號之處

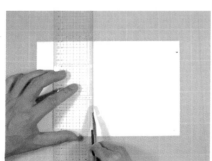

11. 將尺定在各紅印上，切割半刀

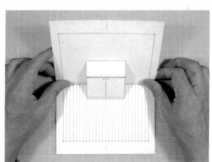

12. 摺山及摺谷後的狀態

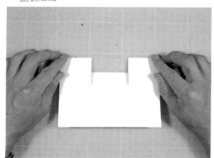

13. 自基準線摺兩摺，確認是否切割正確。

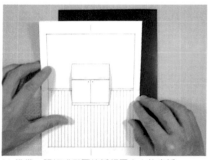

14. 準備一張切成與區塊紙相同大小的底紙。

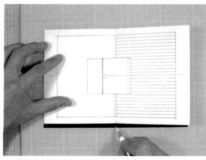

15. 兩摺的部份以白色彩色筆在底紙上做記號。

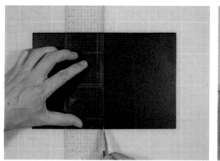

16. 將尺定在兩處記號處，切割半刀。

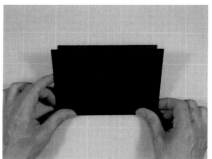

17. 把已切割半刀的底紙摺兩摺。

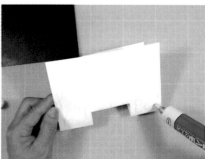

18. 黏貼在模型地板上。

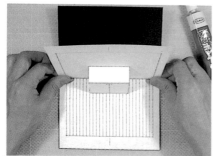

19. 模型與底紙的基準線對齊，黏貼。

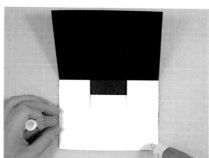

20. 黏貼模型壁面。

21. 與底紙緊密貼合。

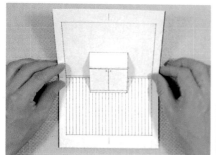

22. 打開的狀態。

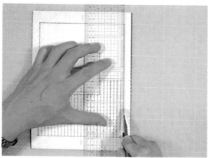

23. 切掉留白部份。

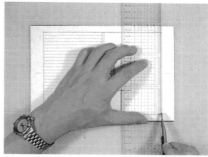

24. 可以轉動紙張方向以便容易切割。

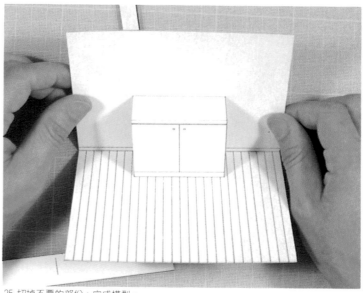

25. 切掉不要的部份，完成模型。

製作課題

此處介紹一般住宅中不可或缺的空間之製作課程。以此為機準可應用在各種型式上，依屋主的希望製作模型。模型的魅力盡展現於此。

1 　　　　玄關　　　　P.113

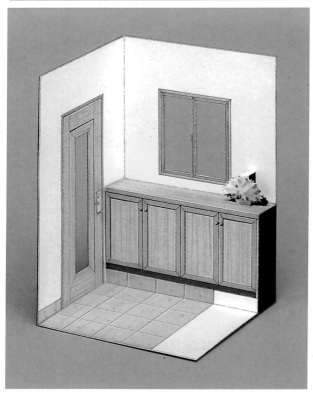

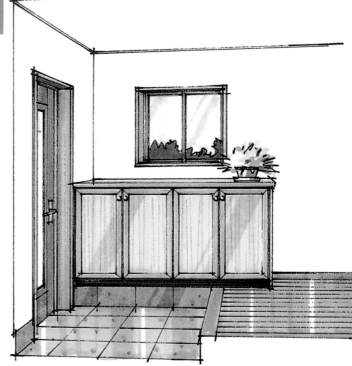

透視圖素描

上色

將線畫在影印於區塊紙上。

1. 以麥克筆描繪門、窗戶、收納櫃的外形。

2. 窗框及門框須描兩次。

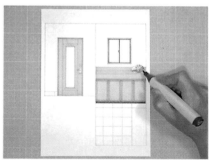

3. 窗戶光線、植物、櫃子鑲邊均塗上顏色。

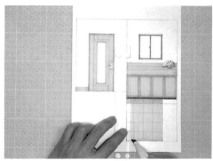

4. 地磚上色，影子部份須塗兩次。

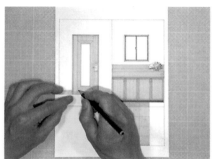

5. 以深咖啡色彩色筆描繪木紋。

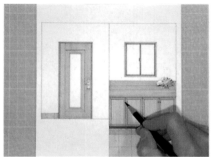

6. 以黑色彩色筆加上陰影。

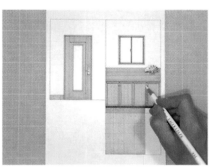

7. 以白色彩色筆描出強光部。

平面圖

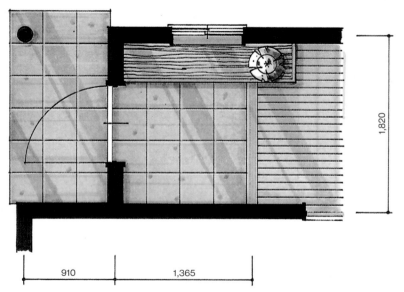

910 1,365

1,820

設計圖

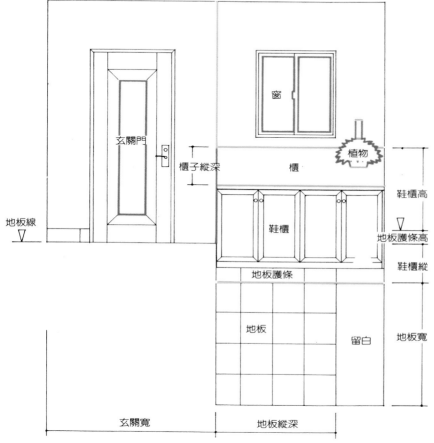

玄關門

地板線 ▽

櫃子縱深

窗

櫃

植物

鞋櫃

地板護條

地板

留白

玄關寬

地板縱深

鞋櫃高

地板護條高

鞋櫃縱

地板寬

製作過程

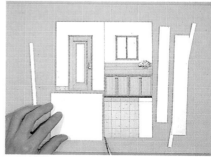

1. 切掉留白

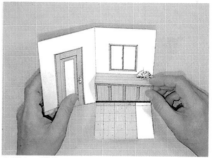

5. 摺山、摺谷。

9. 從門、地板、依序把摺谷線與底紙貼合。

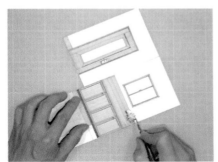
2. 依設計圖，全部切割（紅線）。

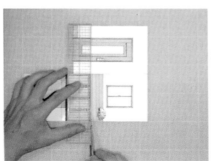
3. 摺山（黃線），切割半刀。

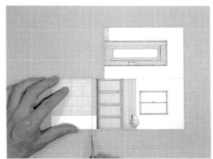
4. 作摺谷（綠線）記號，裡面半刀。

6. 在與底紙貼合前須確認摺線。

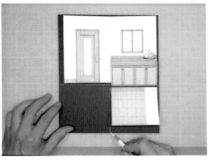
7. 在底紙上以白色彩色筆畫基準線。

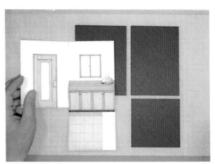
8. 沿基準線將底紙切成三面。

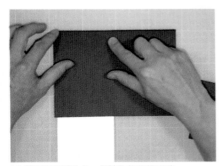
10. 整面與底紙貼合，但植物的部份不貼。

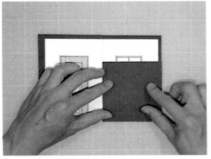
11. 摺起地板與底紙貼合。

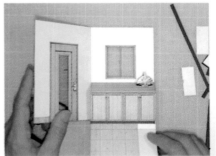
12. 切掉多餘的底線。切掉窗戶及門的玻璃部份即告完成。

設計重點

1. 摺出地板與牆壁。鞋櫃、收納櫃、走廊均為立體圖形。
2. 設定地板線，自立體圖形的高及縱深的位置，開始做細部描繪。
3. 入口門櫃的高度與地板護條線之高度相同。

2 玄關收納櫃 P.115

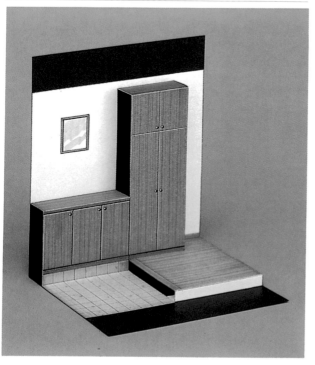

將線畫在影印於區塊紙上。

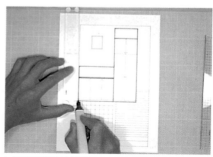

1.以麥克筆描繪櫃子外形並上色。

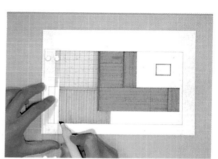

5.地板上色。

透視圖素描

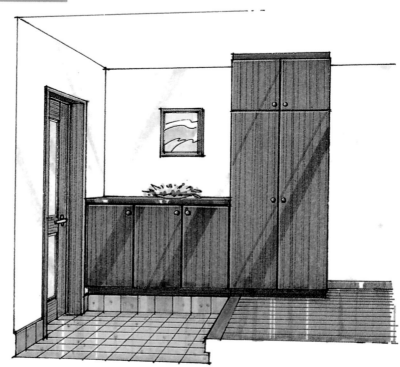

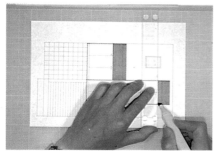

2. 畫上木紋方向。

3. 畫出磁磚外形，陰影部份須塗兩次，再加上花紋。

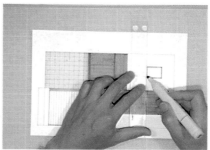

4. 畫好地板後再加上橫木及掛畫外框。

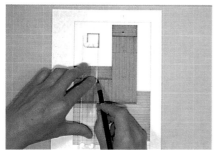

6. 以深咖啡色彩色筆描繪木紋。

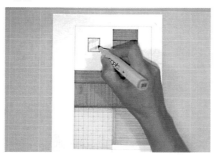

7. 掛畫外框上色。

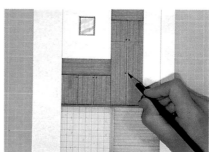

8. 以黑色彩色筆加上陰影。

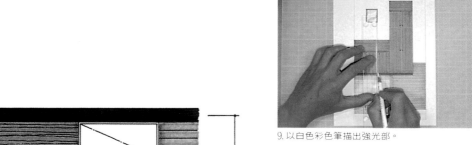

9. 以白色彩色筆描出強光部。

平面圖

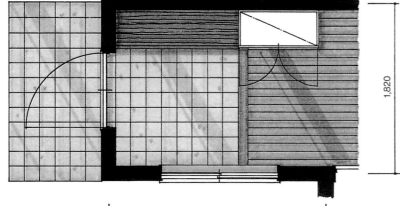

1,820

2,275

10. 上色完成。

設計圖

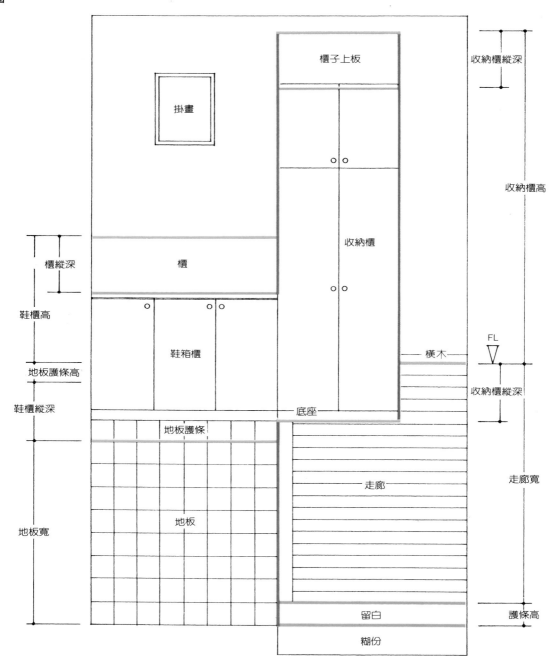

收納櫃縱深

櫃子上板

掛畫

收納櫃高

櫃縱深

櫃

收納櫃

鞋櫃高

鞋箱櫃

FL

地板護條高

橫木

收納櫃縱深

鞋櫃縱深

底座

地板護條

地板

走廊

走廊寬

地板寬

留白

護條高

糊份

製作過程

1. 留白部份（紅線）切掉。

2. 切割半刀，摺刀（黃線）

3. 做摺谷記號（綠線），在反面切割半刀

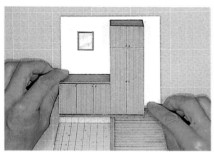

4. 摺山、摺谷。

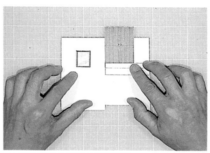

5. 在與底紙貼合前應先確認摺線

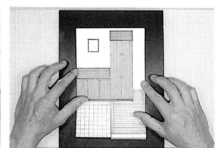

6. 準備底紙

7. 以白色彩色筆畫基準線及地板線，在基準線
 切割半刀。

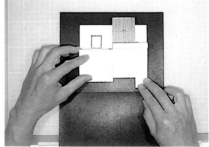

8. 自壁面對準底紙的地板線，再貼合。

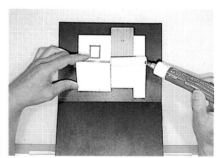

9. 摺好地板後在磁磚及黏貼處塗上接著劑，貼合。

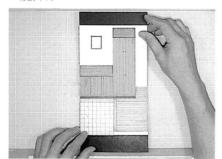

10. 切掉多餘的底紙。

設計重點

1. 摺出地板與2面牆壁。鞋櫃與櫃子上的植物爲立體圖形。
2. 設定地板線與玄關寬度，自鞋櫃高度及縱深位置，開始作細部描繪。
3. 櫃子上的植物高度可自行設定，但a.與b.之尺寸必須相同。

洗臉台 P.117

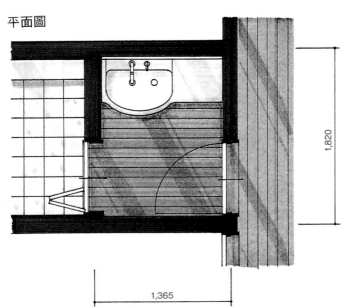

上色
將線畫在影印於區塊紙上

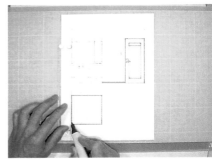

1.以麥克筆描繪門、橫木、地板的外形。

透視圖素描

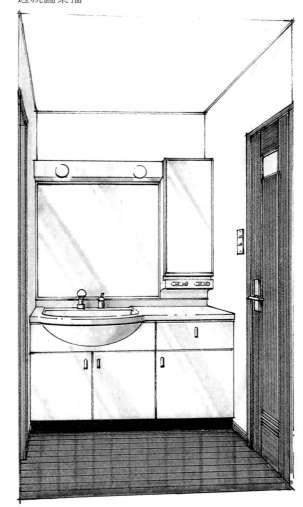

平面圖

1,820

1,365

2. 地板及門塗上顏色。

3. 洗臉台櫃子塗上顏色。

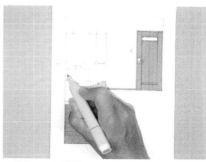

4. 陰影部份須塗兩次。

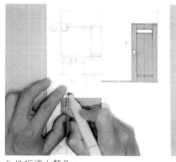

5. 地板塗上顏色。

6 照明

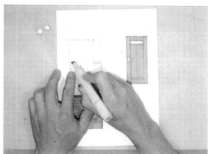

7. 加上門把、門上玻璃、房間開關及鏡子。

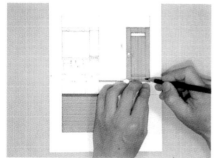

8. 以深咖啡色彩色筆描繪木紋。

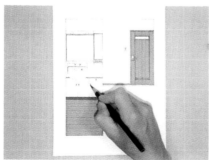

9. 以黑色彩色筆加上影子。

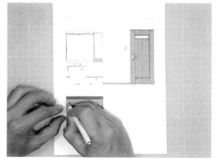

10. 以白色彩色筆加上強光部。

設計圖

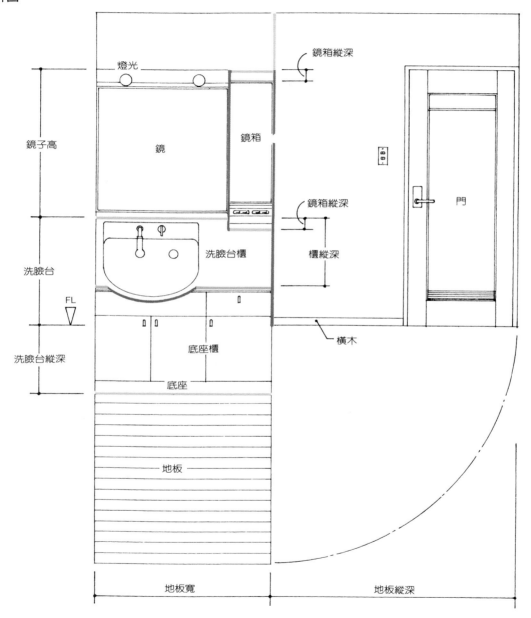

鏡箱縱深

燈光

鏡箱縱深

鏡子高

鏡

鏡箱

門

洗臉台櫃

櫃縱深

洗臉台

FL

橫木

洗臉台縱深

底座櫃

底座

地板

地板寬

地板縱深

製作過程

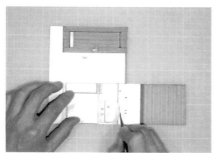
1. 留白部份（紅線）切掉。

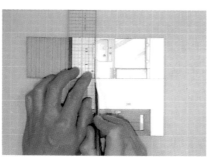
2. 切割半刀，摺山（黃線）。

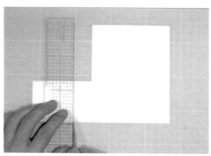
3. 做摺谷記號（綠線），在反面切割半刀。

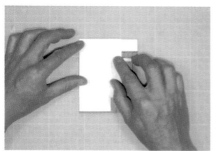
4. 摺山、摺谷。在與底紙貼合前應先確認摺線。

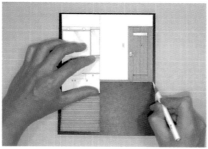
5. 準備稍大的底紙，以白色彩色筆畫出基準線。

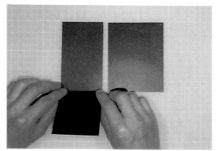
6. 割開門那一邊的底紙，在鏡子及地板的底紙上切割半刀，摺谷。

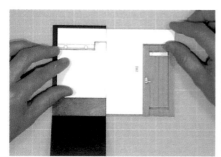
7. 自鏡子那一面開始黏貼。底紙須與模型的基準線對齊。

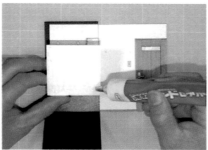
8. 地板摺好後塗上接著劑與底紙貼合。

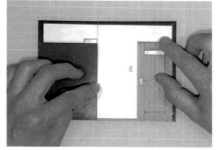
9. 貼合門的那一面。

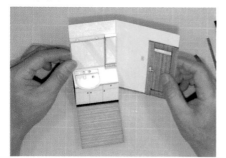
10. 割掉多餘的底紙即告完成。

設計重點

1. 地板與兩片牆壁摺成三摺。洗臉台與鏡箱為立體圖。
2. 設定地板線，自立體圖的高度及深度做細部描繪。

4　廁所

P.119

上色

將線畫在影印於區塊紙上

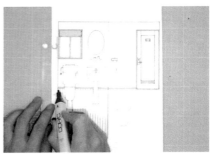

1. 以麥克筆描繪門、橫木、窗框及地板

透視圖素描

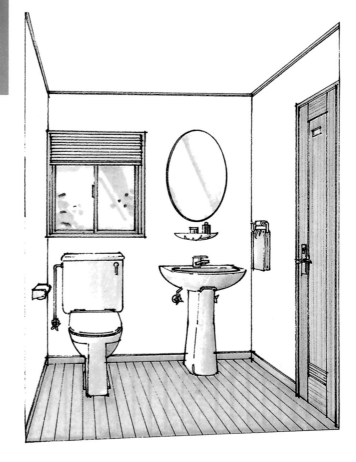

2.門、地板上色。

3.洗臉台、馬桶上色。

4.塗上百葉窗、毛巾、雜物等。

5.畫上窗戶的光線及鏡子。

6.用茶色的色鉛筆描地板紋路。

7.以黑色彩色筆加上陰影。

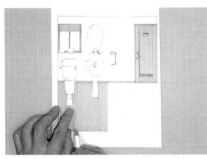
8.以白色彩色筆加上強光部。

平面圖

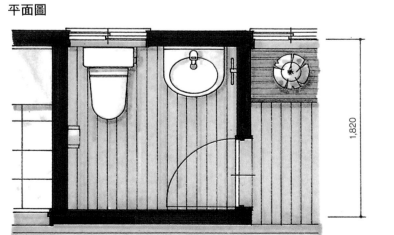

1,820

1,820

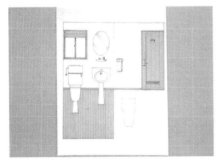
9.上色完成。

設計圖

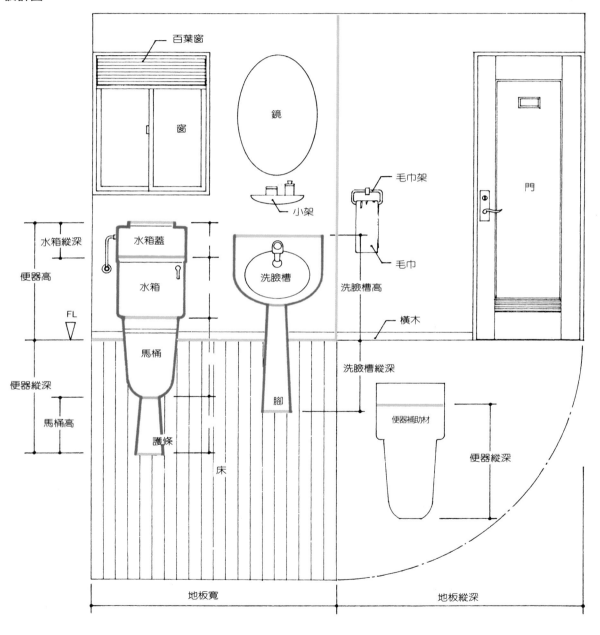

百葉窗

鏡

窗

毛巾架

小架

毛巾

門

水箱縱深

水箱蓋

便器高

水箱

洗臉槽

洗臉槽高

FL

橫木

馬桶

便器縱深

洗臉槽縱深

腳

馬桶高

便器補助材

護條

便器縱深

床

地板寬

地板縱深

製作過程

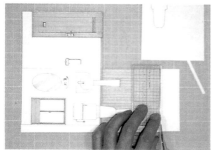

1. 切割留白與補助材。

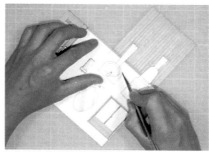

2. 全切割（紅線）時，遇有弧型部份須轉動紙張方向切割。

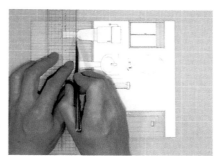

3. 切割（黃線）半刀，摺山。

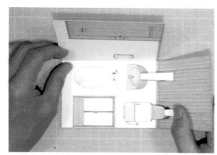

4. 摺谷（綠線），在反面切割半刀。摺山、摺谷。

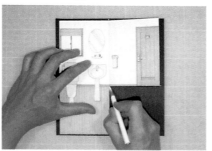

5. 準備稍大的底紙，以白色彩色筆畫出基準線。

6. 沿著基準線將底紙切成三塊。

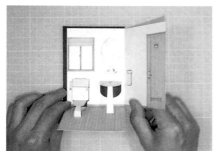

7. 自窗戶面與底紙貼合。

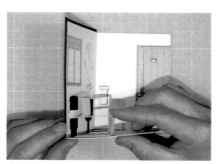

8. 黏貼馬桶與補助材。

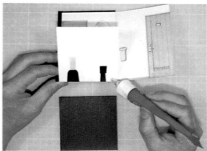

9. 摺好地板貼在底紙上。

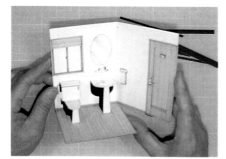

10. 黏貼門的那一面，割掉多餘的部份即告完成。

設計重點

1. 地板與兩片牆壁摺成三面。
2. 設定地板線，自立體圖的高度及深度做細部描繪。
3. 馬桶的縱深為a＋c。
4. 馬桶的高度為b＋d。

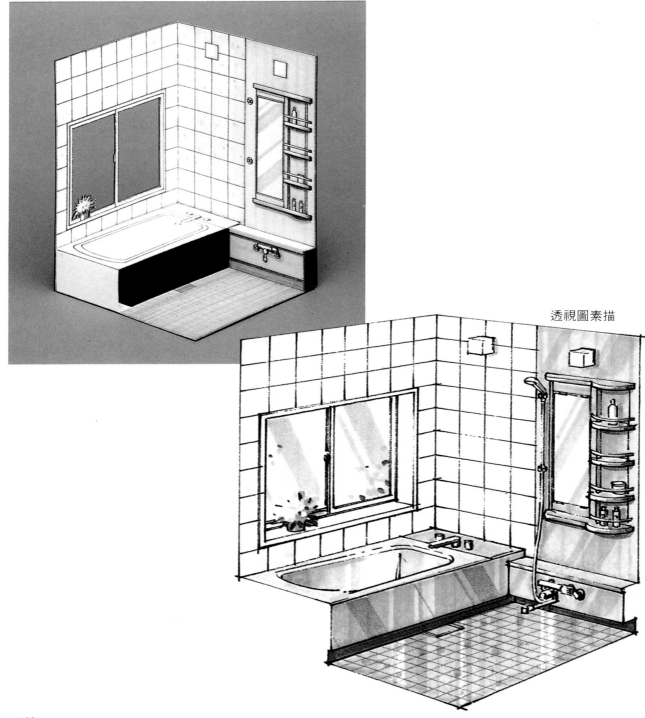

透視圖素描

上色

將線畫在影印於區塊紙上。

1. 以麥克筆描繪磁磚及花紋。

2. 鏡面上色。

3. 地板上色。

4. 表現浴缸的水。

5. 燈、植物上色。

6. 描繪映在鏡面的影子及鏡子。

7. 以灰色彩色筆加上陰影。

平面圖

1,820

1,820

設計圖

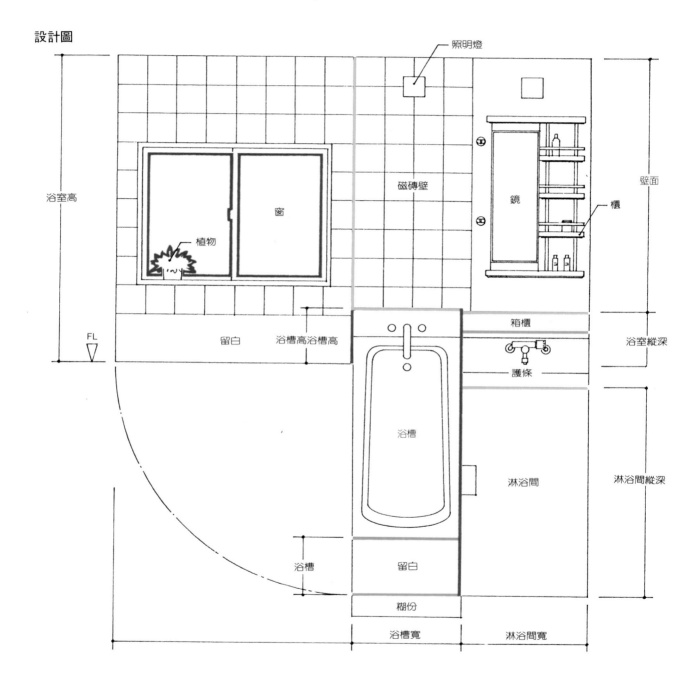

照明燈

磁磚壁

壁面

窗

鏡

植物

櫃

浴室高

箱櫃

FL

留白　　　　浴槽高浴槽高

浴室縱深

護條

浴槽

淋浴間

淋浴間縱深

浴槽

留白

糊份

浴槽寬　　　　淋浴間寬

製作過程

1. 切掉留白與全切割處（紅線）。

2. 切割（黃線）半刀，摺山。

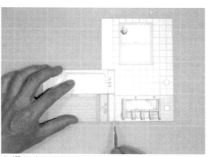

3. 摺谷（綠線）做記號，在反面切割半刀。

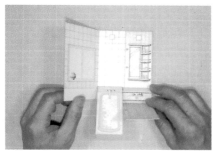

4. 摺山、摺谷。

5. 黏貼底紙前須先確認摺線。

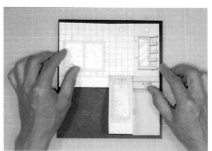

6. 準備稍大的底紙，以白色彩色筆畫出基準線。

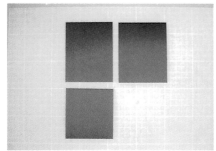

7. 沿著基準線將底紙切成三塊。

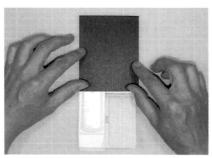

8. 自窗戶面開始與底紙貼合。

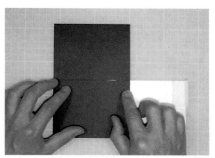

9. 基準與牆壁的摺谷線對齊，再與底紙貼合。

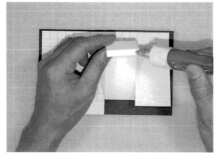

10. 摺好地板後在黏貼處塗上接著劑與底紙貼合。

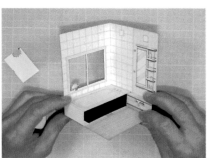

11. 切掉多餘的底紙即告完成。

設計重點

1. 地板與兩片牆壁摺成三摺。浴缸與鏡箱為立體圖。
2. 設定地板線，自浴室地板、牆壁、天花板處作細部描繪。

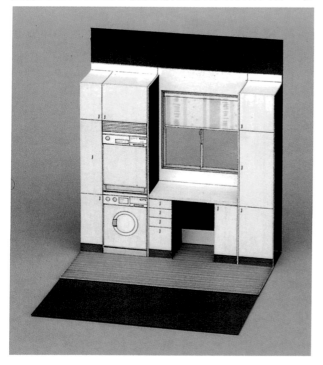

透視圖素描

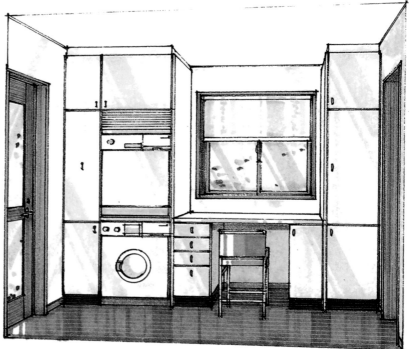

上色

將線畫在影印於區塊紙上。

1. 以麥克筆描繪地板外形，並加上木紋。

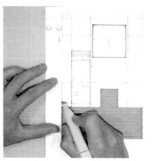

2. 描繪門及窗框。

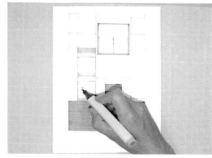

3. 在窗戶加上光線，在機器上加上金屬光澤。

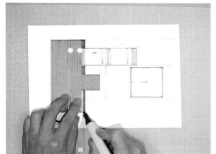

4. 塗上底座。

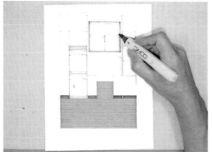

5. 加上百葉窗。

6. 以白色彩色筆加上強光部。

平面圖

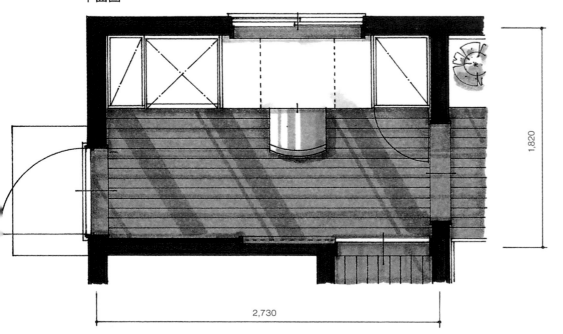

1,820

2,730

設計圖

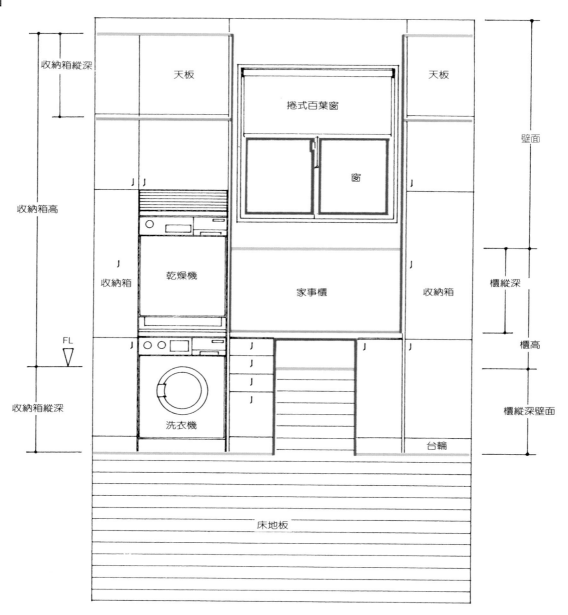

収納箱縱深

收納箱高

收納箱縱深

FL

天板

捲式百葉窗

窗

乾燥機

收納箱

洗衣機

家事櫃

天板

收納箱

壁面

櫃縱深

櫃高

櫃縱深壁面

台輪

床地板

製作過程

1. 切掉留白與全切割（紅線）處。

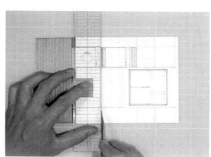

2. 切割（黃線）半刀，摺山。

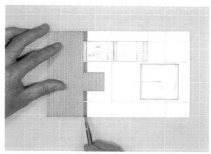

3. 摺谷（綠線）做記號，在反面切割半刀。

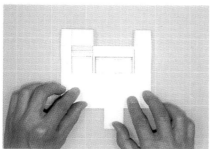

4. 黏貼底紙前須先確認摺線。

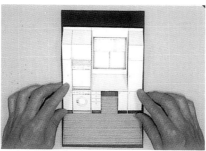

5. 上半部準備稍大的底紙。

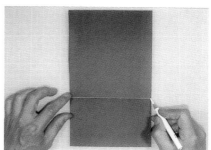

6. 在底紙上以白色彩色筆畫出基準線。切割半刀，摺谷。

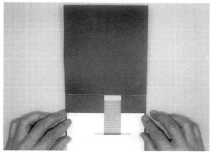

7. 沿著基準線自地板面開始與底紙貼合。

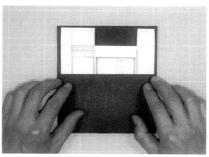

8. 壁面摺好後與底紙貼合。

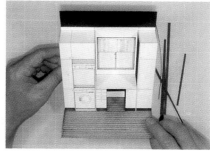

9. 切掉多餘的底紙。

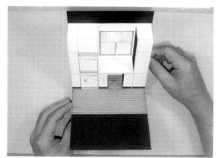

10. 完成。

設計重點

1. 地板與牆壁摺成兩面。收藏櫃與乾衣機及櫃子為立體圖。
2. 設定地板線。自立體圖部份的高度與縱深仔細描繪。

063

7　　厨房　　P.125

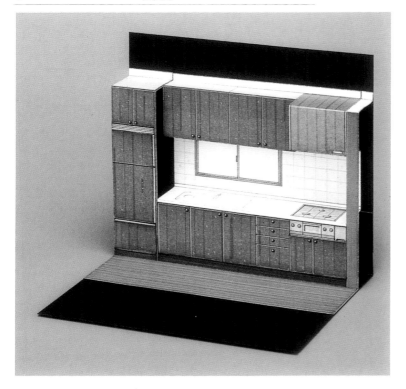

將線畫在影印於區塊紙上。

1. 以麥克筆描繪窗戶的外形。

5. 描繪水槽。

透視圖素描

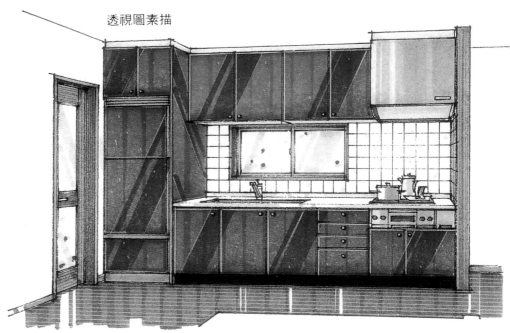

2. 磁磚面上色。

3. 瓦斯爐上色。

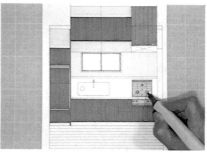
4. 加上窗戶的光線、機器的光澤及開關。

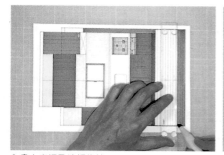
6. 畫上窗框及地板條紋。

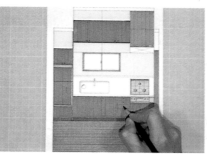
7. 以黑色彩色筆加上陰影。

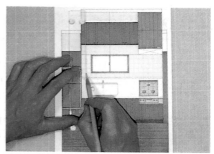
8. 以灰色彩色筆加上磁磚的花紋。

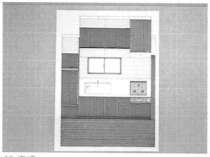
9. 以白色彩色筆加上強光部。

平面圖

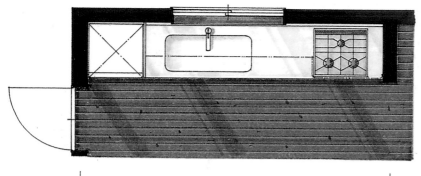

3,330

10. 完成。

設計圖

天花板

吊櫃縱深

油煙機上板

油煙機縱深

吊櫃

吊櫃正面

油煙機

底板

油煙機高

不要部份

吊櫃縱深

櫃縱深

天板

吊櫃

壁面

廚具高

入口框

護板

櫃縱深

水槽

櫃子

冰箱

櫃高

FL
V

下部櫃

廚具縱深

冰箱縱深

底座

地板

製作過程

1. 切割留白、食物櫃下面與全切割（紅線）處。

5. 上半部準備稍大的底紙，以白色彩色筆畫出基準線。

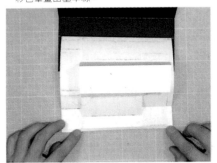

9. 以膠帶自反面貼合。

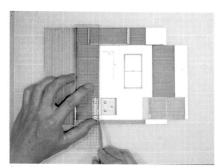

2. 切割半刀、摺山（黃線）。

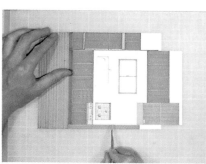

3.（綠線）做記號，在反面切割半刀、摺谷。

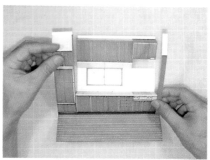

4. 摺谷、摺山。

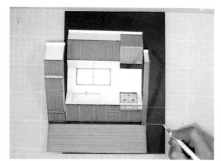

6. 作出廚房縱深的記號。

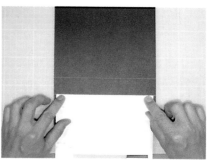

7. 基準線切割半刀，摺谷。摺好地面後與
 廚房的縱深對齊，貼合。

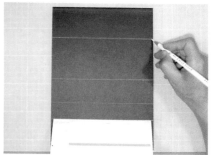

8. 以白色彩色筆畫出流理台及櫃子的高度。

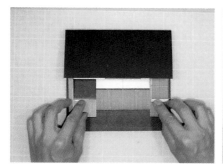

10. 對齊基準線，自地板黏貼在摺好的底紙上

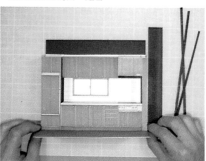

11. 切掉多餘的底紙。

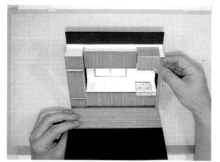

12. 壁面及地板與底紙貼合。

設計重點

1. 地板與牆壁摺成兩面。廚房整體均為立體圖。
2. 設定地板線。自廚房縱深位置至所有櫥櫃、壁面、底板、天花板、均須
 仔細描繪。
3. 吸油煙機為前面垂直型，故可作成立體圖。

8　　廚房碗櫥　　P.127

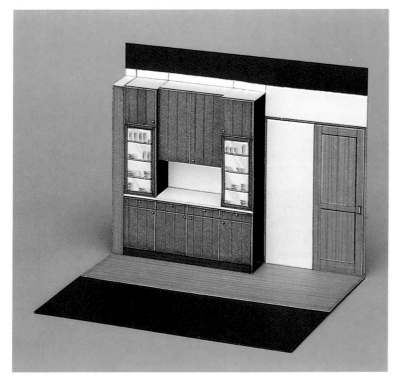

P.127

上色

將線畫在影印於區塊紙上。

1. 以麥克筆描繪櫃子的外形。

5. 描繪食器。

透視圖素描

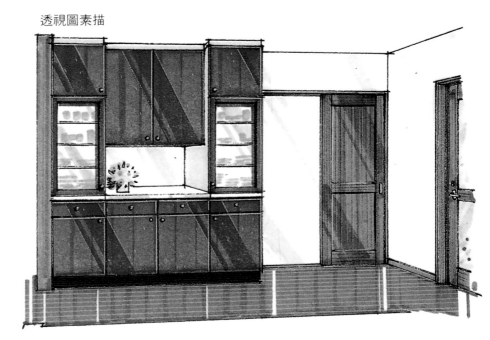

2. 地板、天花板上色。

3. 描繪門的外形後上色。

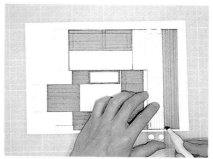

4. 描繪地板的外形後上色。

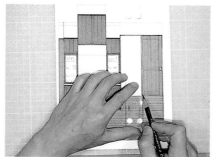

6. 以深咖啡色彩色筆加上木紋。

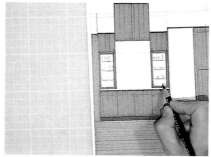

7. 以黑色彩色筆加上陰影。

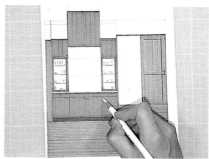

8. 以白色彩色筆加上強光部。

9. 完成。

平面圖

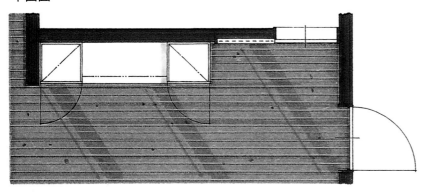

3,330

069

設計圖

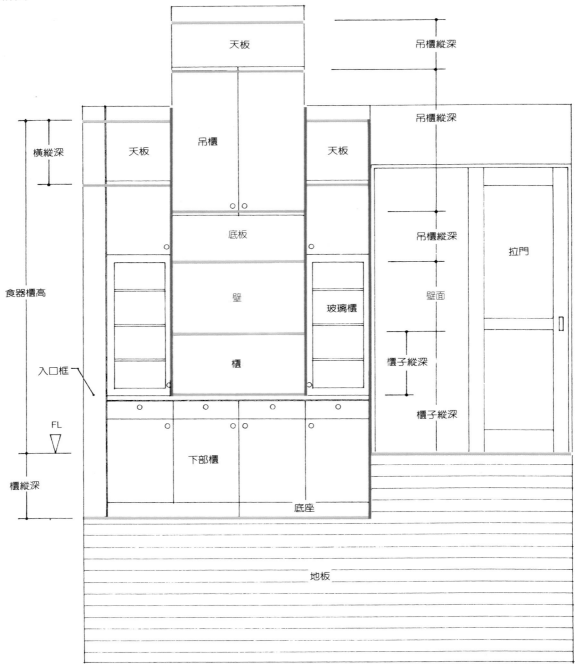

天板

吊櫃縱深

橫縱深

天板

吊櫃

天板

吊櫃縱深

底板

食器櫃高

壁

玻璃櫃

吊櫃縱深

拉門

壁面

櫃

櫃子縱深

入口框

櫃子縱深

FL

下部櫃

底座

櫃縱深

地板

製作過程

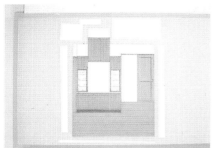
1.切掉留白。

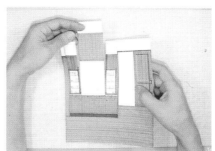
2.全切割（紅線）處後的模型。

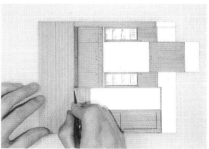
3.摺山（黃線）、摺谷（綠線）、切割半刀。

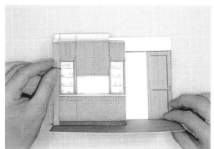
4.摺谷、摺山。

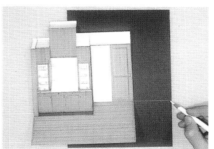
5.上半部準備稍大的底紙，以白色彩色筆畫出基準線。

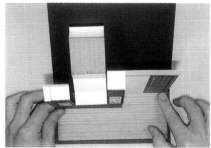
6.對齊基準線自地板黏貼在摺好的底紙上。

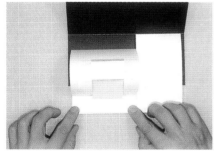
7.以膠帶自反面貼住吊櫃的上部。

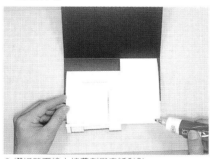
8.摺好壁面塗上接著劑與底紙黏貼。

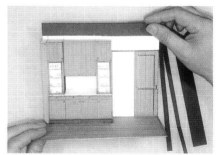
9.切掉多餘的底紙。

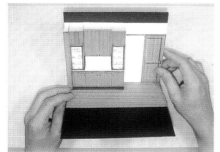
10.地板貼在與壁面相同大小的底紙上，即告完成。

設計重點

1.地板與牆壁摺成兩面。碗櫥整體均為立體圖。
2.設定地板線。自立體圖的高度及縱深位置仔細描繪。
3.碗櫥中央部與兩側的縱深不同，所有廚櫃、吊櫃、壁面、地板、天花板，均須仔細描繪。

餐廳碗櫥

P.129

上色

將線畫在影印於區塊紙上。

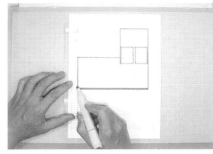

1. 以麥克筆描繪碗櫥的外形。

5. 描繪食器。

透視圖素描

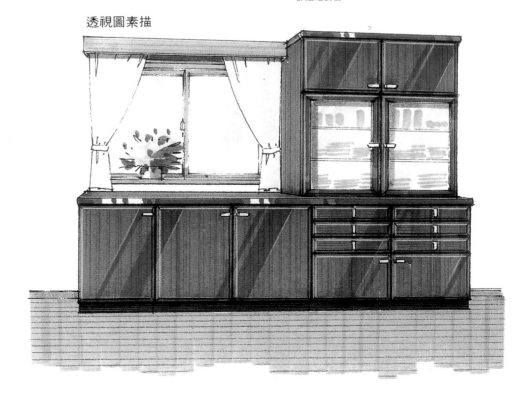

2. 加上木紋。

3. 以麥克筆描繪外形、及窗簾橫桿。

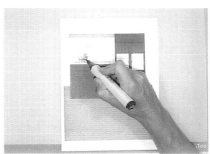
4. 描繪窗簾及植物後上色。

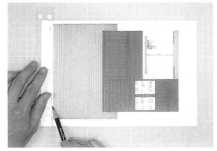
6. 以深咖啡色彩色筆加上木紋。

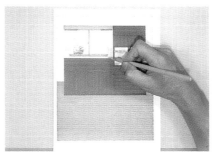
7. 以灰色彩色筆加上陰影。

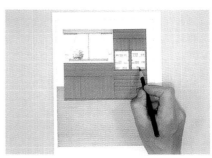
8. 以黑色彩色筆加上陰影。

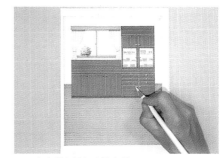
9. 以白色彩色筆加上強光部。

平面圖

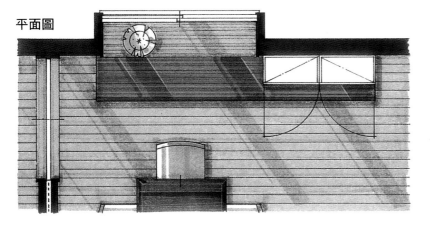

10. 完成。

設計圖

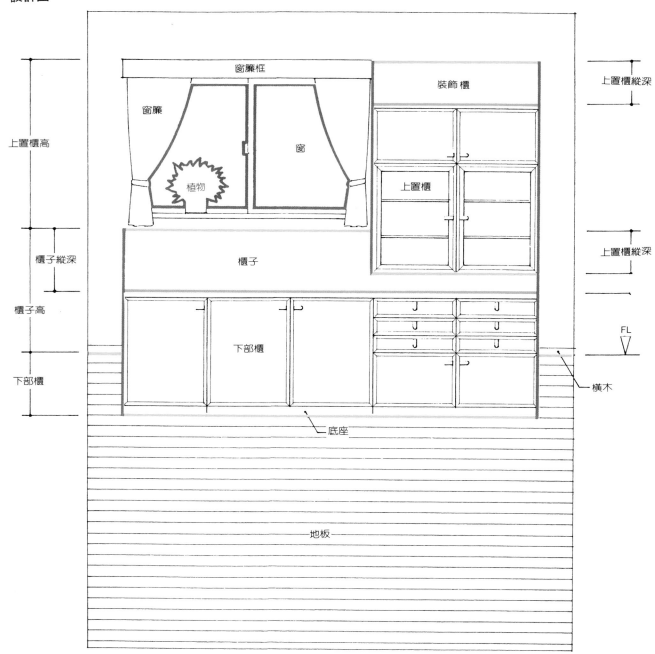

窗簾框

窗簾

窗

植物

裝飾 櫃

上置櫃

上置櫃高

上置櫃縱深

上置櫃縱深

櫃子縱深

櫃子

櫃子高

下部櫃

FL

下部櫃

橫木

底座

地板

074

製作過程

1. 切掉留白並切割全切割（紅線）處。

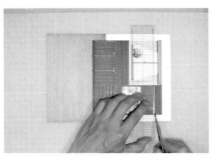

2. 摺山（黃線）、切割半刀。

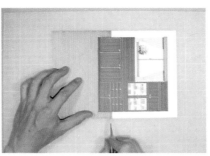

3. 摺谷（綠線）、在反面切割半刀。

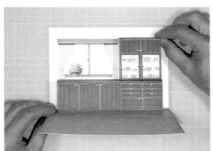

4. 摺谷、摺山。

5. 與底紙黏貼前須先確認摺線。準備底紙，以白色彩色筆畫出基準線。

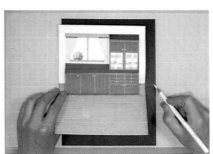

6. 準備底紙，以白色彩色筆畫出基準線。自地板黏貼在摺好的底紙上。

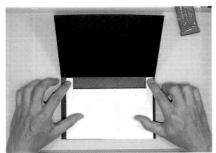

7. 對齊基準線，自地板黏貼在摺好的底紙上。

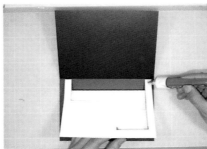

8. 摺好壁面塗上接著劑與底紙黏貼。

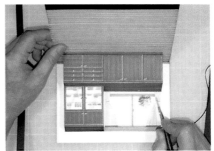

9. 切掉多餘的底紙並切割窗戶。

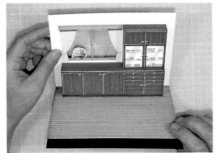

10. 完成。

設計重點

1. 地板與牆壁摺成兩面。碗櫥整體均為立體圖。
2. 設定地板線。自立體圖的高度及縱深位置仔細描繪。
3. 廚櫃及下部櫃的縱深與a＋b相同尺寸。

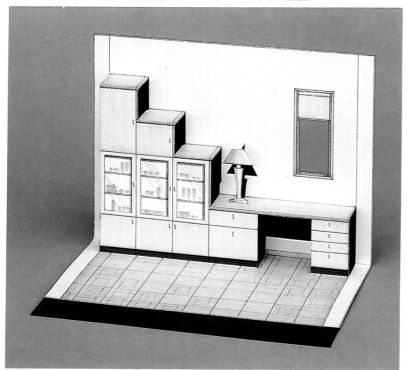

透視圖素描

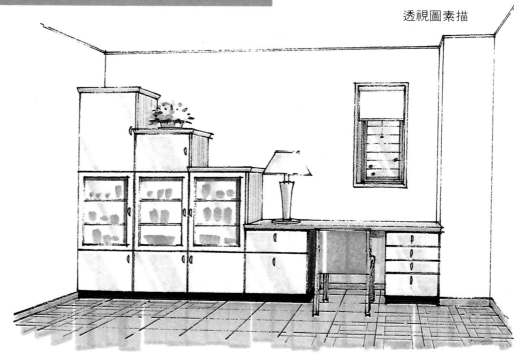

上色
將線畫在影印於區塊紙上。

1. 以麥克筆描繪櫃子的外形。

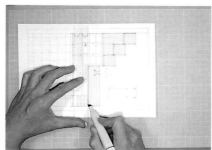

2. 在櫃子上加上木紋。

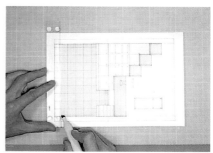

3. 以麥克筆描繪外形後窗框及地板上色。

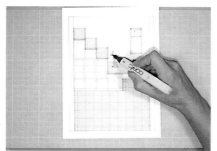

4. 描繪百葉窗及檯燈後上色。

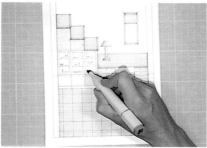

5. 描繪櫃子內部。

6. 塗底座。

7. 以深咖啡色彩色筆加上木紋。

平面圖

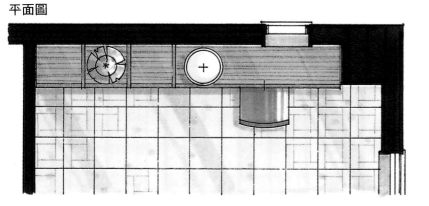

8. 描繪地板的木紋後即完成。

設計圖

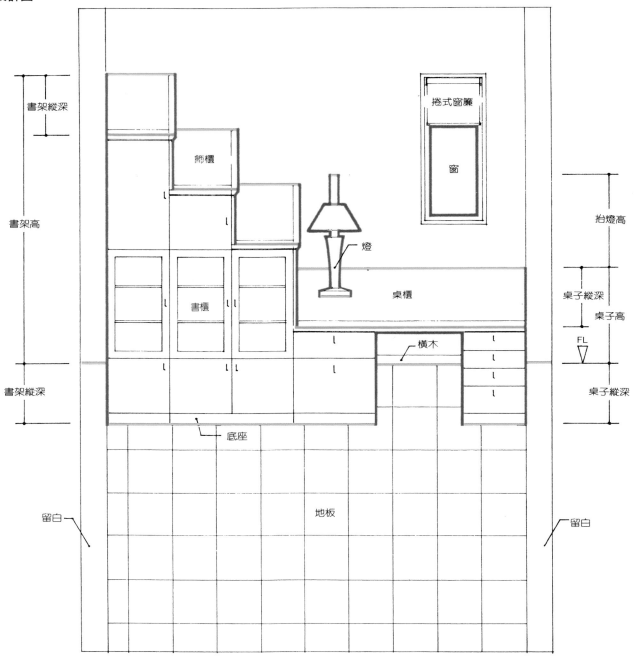

書架縱深

書架高

書架縱深

留白

飾櫃

書櫃

底座

地板

捲式窗簾

窗

燈

桌櫃

橫木

抬燈高

桌子縱深
桌子高

FL

桌子縱深

留白

製作過程

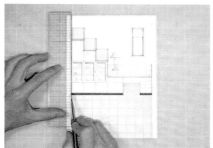
1. 切掉留白。

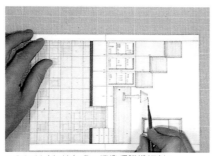
2. 全切割（紅線）處。檯燈須謹慎切割。

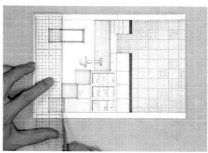
3. 摺山（黃線）、切割半刀。

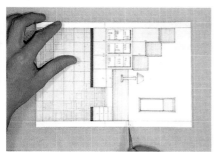
4. 摺谷（綠線）、在反面切割半刀。

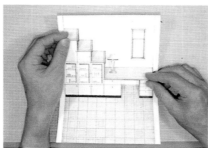
5. 摺谷、摺山。

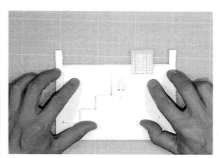
6. 與底紙黏貼前須先確認摺線。

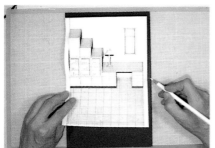
7. 準備下部稍大的底紙，以白色彩色筆畫出基準線。

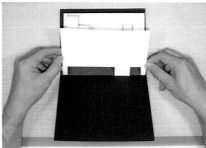
8. 對齊基準線，自地板黏貼在摺好的底紙上。

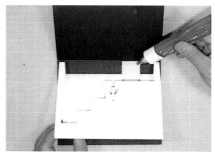
9. 摺好壁面塗上接著劑與底紙黏貼。

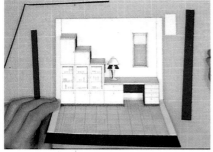
10. 切掉多餘的底紙並切割窗戶、完成。

設計重點

1. 地板與牆壁摺成兩面。書桌、書櫥及檯燈為立體圖。
2. 設定地板線。自立體圖的高度及縱深位置仔細描繪。
3. 若傢俱兩邊是牆壁，則採用留白方式較易製作。

AV櫃

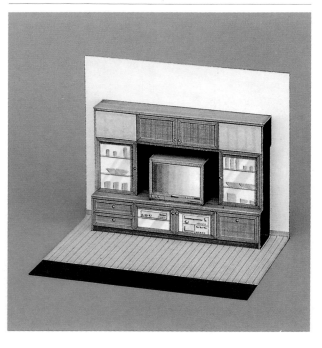

上色

將線畫在影印於區塊紙上。

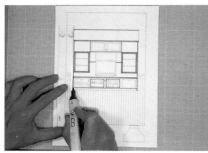

1.以麥克筆描繪AV櫃的外形。

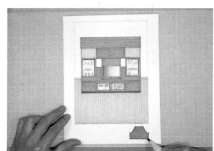

5.在留白處描繪電視機補助材。

透視圖素描

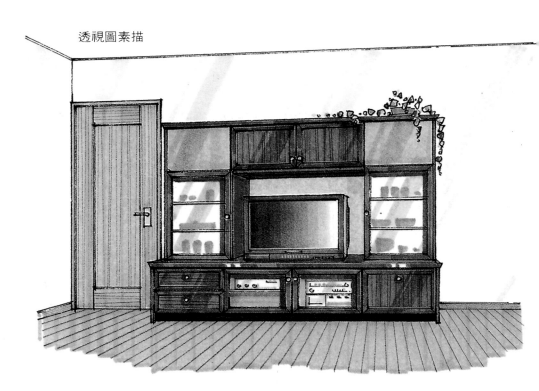

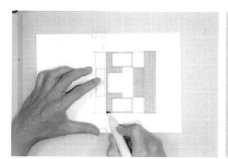
2. 在櫃子上加上木紋。

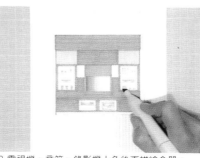
3. 電視機、音箱、錄影機上色後再描繪食器。

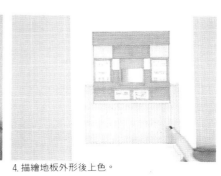
4. 描繪地板外形後上色。

6. 以黑色彩色筆加上木紋。

7. 以深咖啡色彩色筆描繪地板的木紋。

8. 以黑色彩色筆加上陰影。

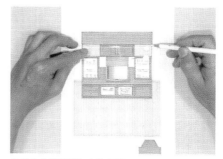
9. 以白色彩色筆加上強光部。

平面圖

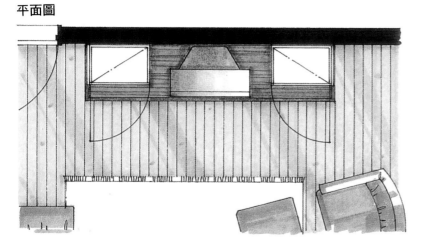

10. 上色完成。

設計圖

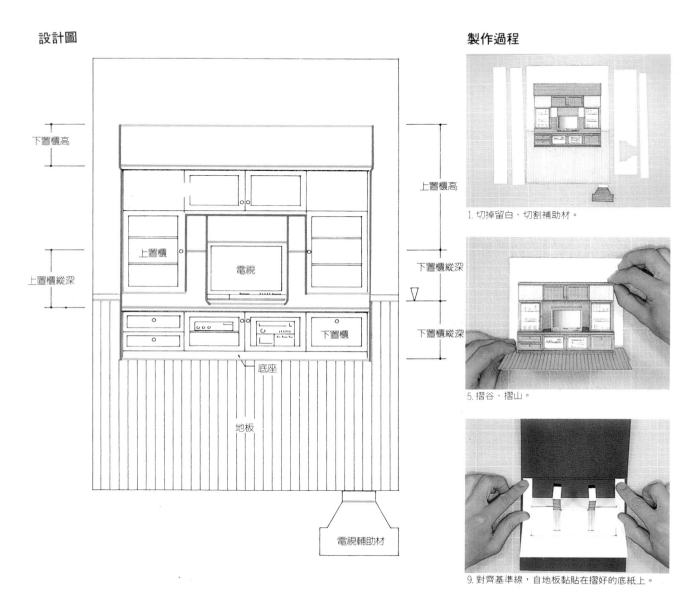

下置櫃高

上置櫃縱深

上置櫃

電視

下置櫃

底座

地板

電視輔助材

上置櫃高

下置櫃縱深

下置櫃縱深

製作過程

1. 切掉留白、切割補助材。

5. 摺谷、摺山。

9. 對齊基準線，自地板黏貼在摺好的底紙上。

2. 全切割（紅線）處。

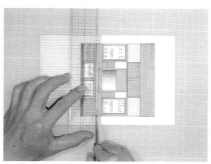

3. 摺山（黃線）、切割半刀。

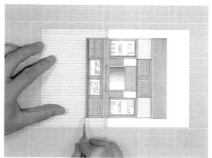

4. 摺谷（綠線）、在反面切割半刀。

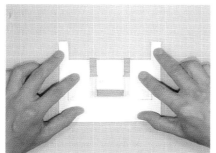

6. 與底紙黏貼前須先確認摺線。

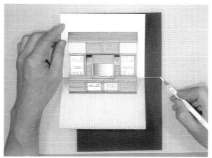

7. 準備下部稍大的底紙，以白色彩色筆畫出基準線。

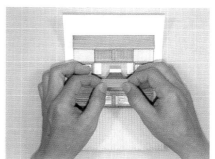

8. 把補助材黏貼在電視機上。

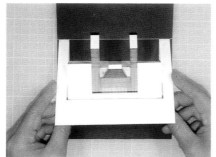

10. 摺好壁面塗上接著劑與底紙黏貼。

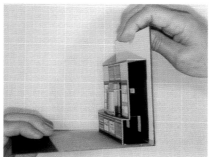

11. 補助材的黏貼方法。

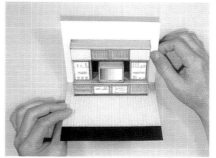

12. 切掉多餘的底紙、完成。

設計重點

1. 地板與牆壁摺成兩面。AV櫃全體及電視機為立體圖。
2. 設定地板線。自立體圖的高度及縱深位置仔細描繪。
3. 下層櫃的尺寸為a＋b。

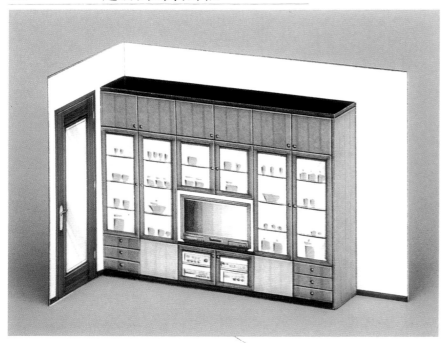

透視圖素描

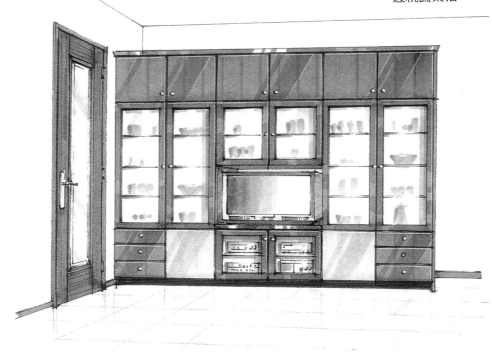

上色

將線畫在影印在於塊紙上。

1. 以麥克筆描繪櫃子的外形。

2. 上色櫃門及音箱。

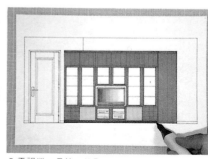
3. 電視機、音箱、錄影機上色。

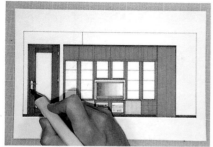
4. 上色門及門把。

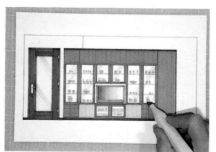
5. 描繪玻璃及食器。

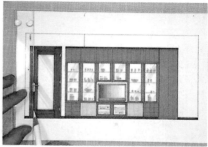
6. 以黑色彩色筆描繪門的木紋。

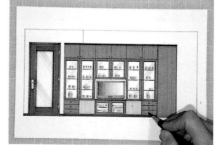
7. 以黑色彩色筆加上陰影。

平面圖

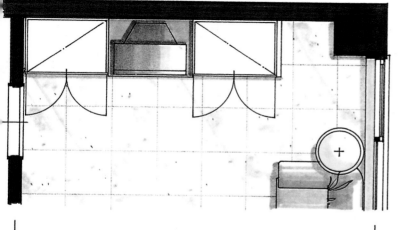

3,600

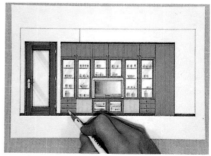
8. 以白色彩色筆加上強光部。上色完成。

設計圖

壁櫃位置
▽

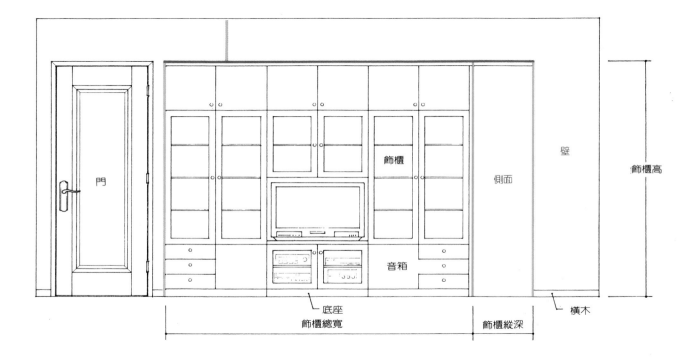

門

壁櫃

壁

側面

音箱

底座
飾櫃總寬

飾櫃縱深

橫木

飾櫃高

製作過程

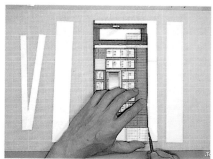

1. 切掉留白、全切割（紅線）處。

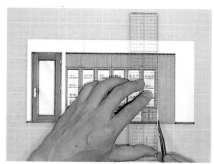

2. 摺山（黃線）、切割半刀。

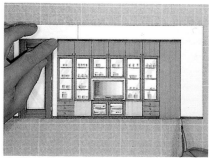

3. 摺谷（綠線）、在反面切割半刀。

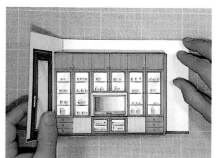

4. 摺谷、摺山。

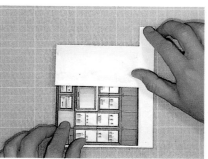

5. 與底紙黏貼前須先確認摺線。

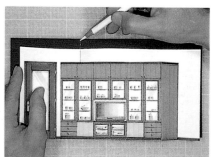

6. 準備底紙，以白色彩色筆畫出基準線。

7. 對齊基準線，自門黏貼在摺好的底紙上。

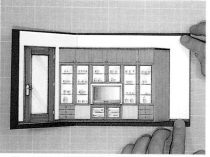

8. 摺好壁面塗上接著劑與底紙黏貼。

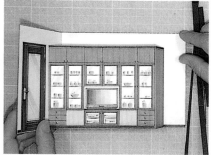

9. 切掉多餘的底紙、完成。

設計重點

1. 地板與牆壁摺成兩面。裝飾櫃為立體圖。
2. 設定牆壁角。自裝飾櫃左側線、正面、側面、壁面仔細描繪。
3. 裝飾櫃縱深的尺寸為a＋b。

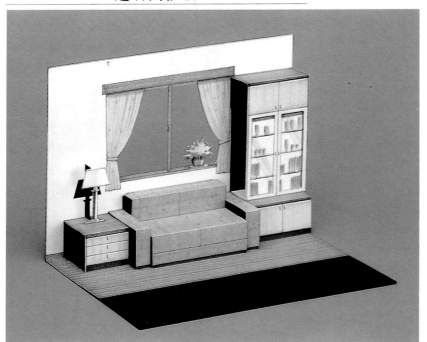

透視圖素描

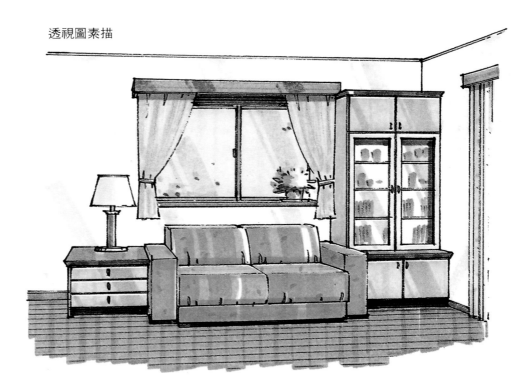

上色

將線畫在影印於區塊紙上。

1.以麥克筆描繪沙發的外形並上色。

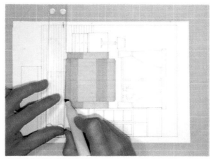

2.陰影部份須塗兩次。

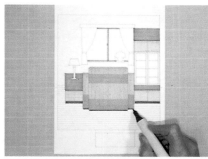

3.櫃門、櫃子、窗戶光線及底座上色。

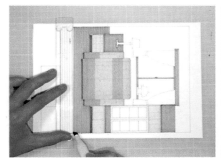

4.描繪地板外形後上色。

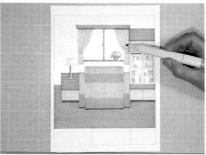

5.描繪窗簾、植物、檯燈及食器。

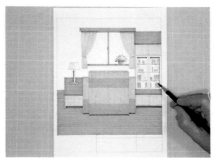

6.以黑色彩色筆加上陰影。

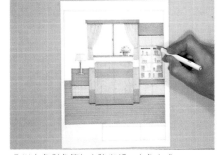

7.以白色彩色筆加上強光部。上色完成。

平面圖

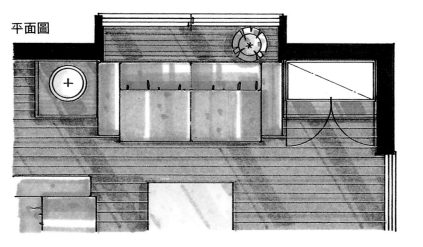

設計圖

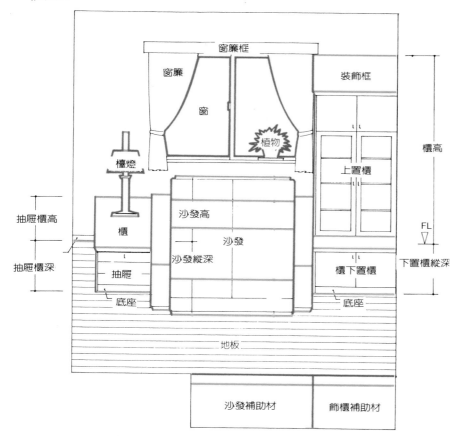

窗簾框

窗簾

窗

裝飾框

植物

檯燈

上置櫃

櫃高

抽屜櫃高

櫃

沙發高

沙發

FL

抽屜櫃深

抽屜

沙發縱深

櫃下置櫃

下置櫃縱深

底座

底座

地板

沙發補助材

飾櫃補助材

製作過程

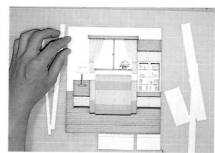

1.切掉留白、切割補助材。

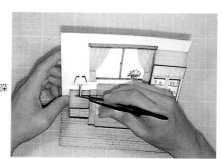

5.摺谷、摺山，細部須使用鑷子。

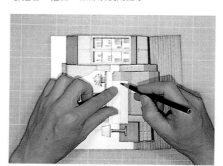

9.做好沙發預定處的記號。

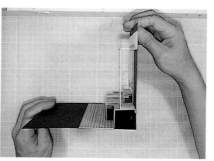

13.黏貼補助材，折方。

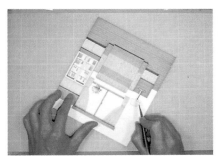
2. 全切割（紅線）處、檯燈需小心切割。

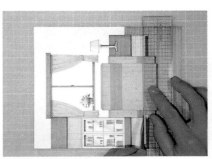
3. 摺山（黃線）、切割半刀。

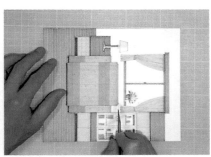
4. 摺谷（綠線）、在反面切割半刀。

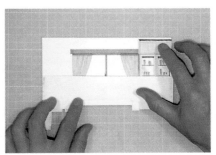
6. 與底紙黏貼前須先確認摺線。

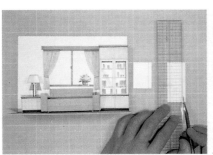
7. 補助材摺山，切割半刀。

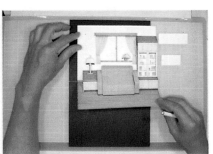
8. 下半部準備稍大的底紙，以白色彩色筆畫出基準線。

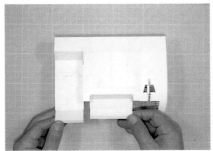
10. 把補助材貼在裝飾櫃及沙發上。

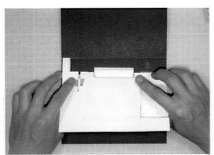
11. 對齊基準線，自地板處與底紙貼合。

12. 摺好壁面塗上接著劑與底紙黏貼。

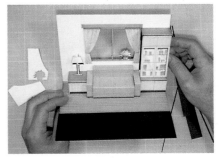
13. 切掉多餘的底紙、完成。

設計重點

1. 地板與牆壁摺成兩面。裝飾櫃、抽屜、檯燈均為立體圖。
2. 設定地板線。自立體圖的高度及縱深仔細描繪。
3. 裝飾櫃縱深的尺寸為a＋b＋c。沙發部份為d＋f＋i，e＋g＋h。檯燈部份為j＋k。
4. 沙發及裝飾櫃是摺疊而成，故須補助材。

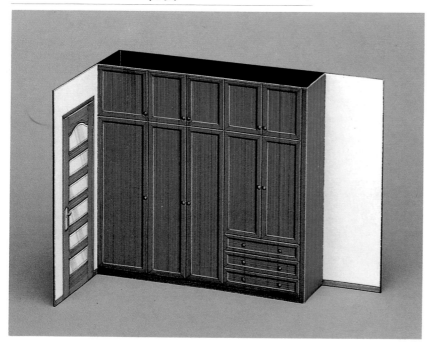

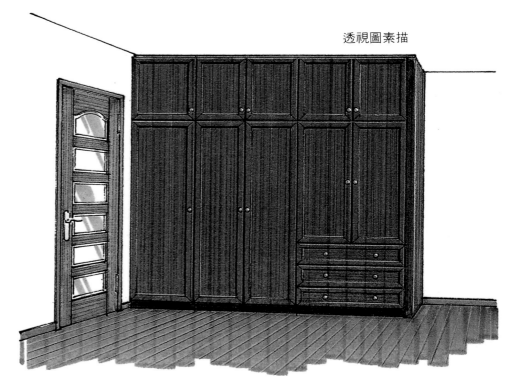

透視圖素描

上色

將線畫在影印於區塊紙上。

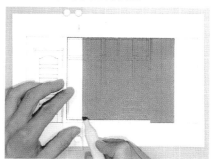

1. 以麥克筆描繪衣櫥的外形。

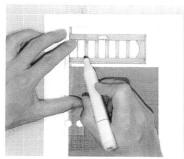

2. 房門上色。

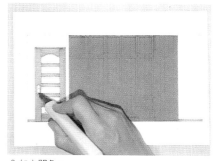

3. 加上門色。

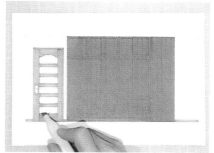

4. 描繪玻璃。

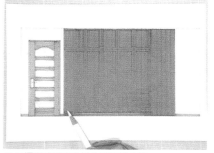

5. 以深咖啡及白色彩色筆描繪木紋。

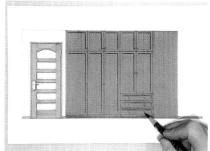

6. 以黑色彩色筆加上陰影。

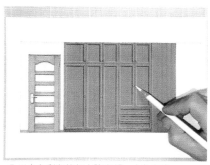

7. 以白色彩色筆加上強光部。上色完成。

平面図

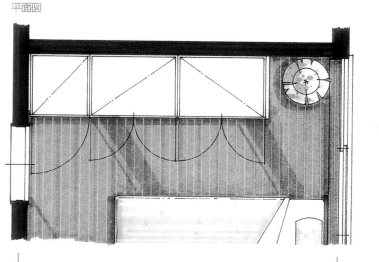

3.030

設計圖

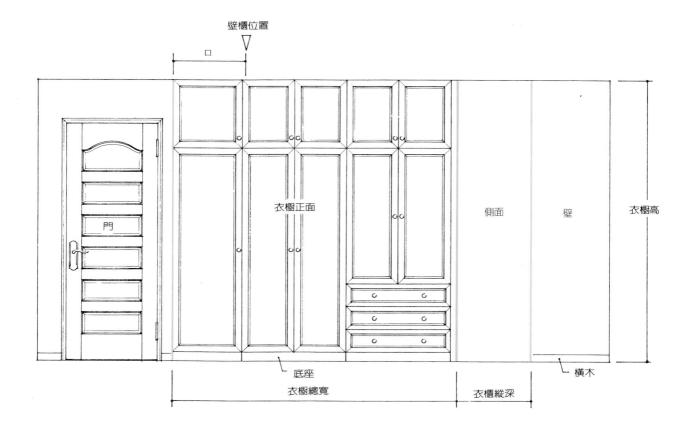

壁櫃位置

衣櫥正面

側面

壁

衣櫥高

門

底座

橫木

衣櫥總寬

衣櫥縱深

製作過程

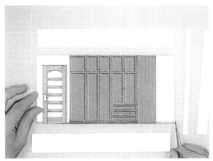

1.切掉留白、全切割（紅線）處。

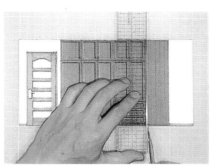

2.摺山（黃線）、切割半刀。

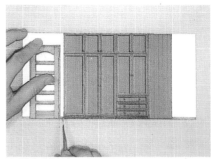

3.摺谷（綠線）、在反面切割半刀。

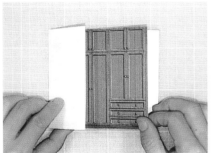

4.與底紙黏貼前須先確認摺線。

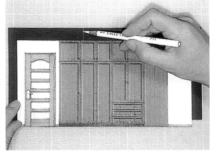

5.下半部準備稍大的底紙，以白色彩色筆畫出基準線。摺谷，切割半刀。

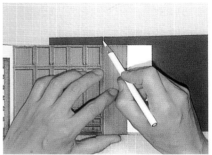

6.把衣櫥的縱深移至底紙上。

7.與衣櫥的縱深線對齊自門的那一面開始黏貼。

8.摺好壁面塗上接著劑與底紙黏貼。

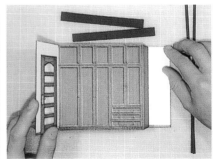

9.切掉多餘的底紙、完成。

設計重點

1.地板與牆壁摺成兩面。衣櫥整體均為立體圖。
2.設定牆壁角。自衣櫥左側門、正面、側面、壁面仔細描繪。
3.衣櫥縱深的尺寸為a＋b。

卧室 P.141

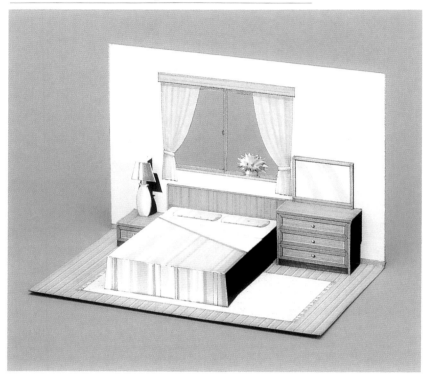

透視圖素描

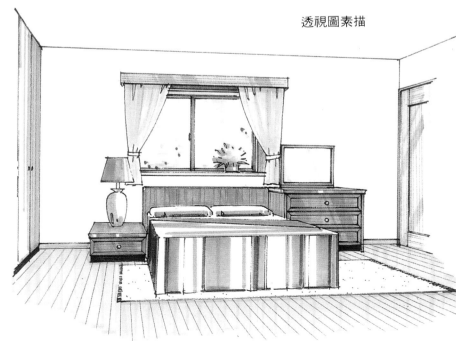

上色
將線畫在影印於區塊紙上。

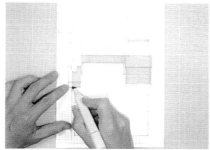

1. 以麥克筆描繪床的外形並上色。

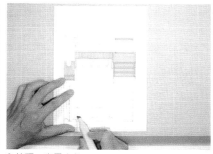

2. 枕頭、床罩上色。

3. 枕頭、床罩陰影部份須塗兩次。

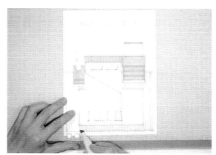

4. 描繪地板、窗簾外形後上色。

5. 窗簾、窗戶、植物、檯燈上色。

6. 以深咖啡色彩色筆加上木紋。

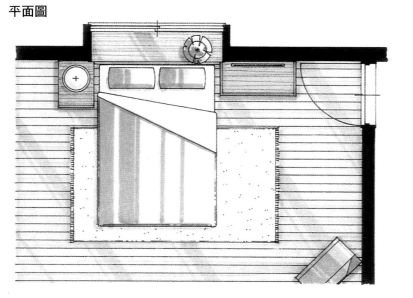

平面圖

7. 以黑色彩色筆加上陰影。

8. 以白色彩色筆加上強光部。上色完成。

設計圖

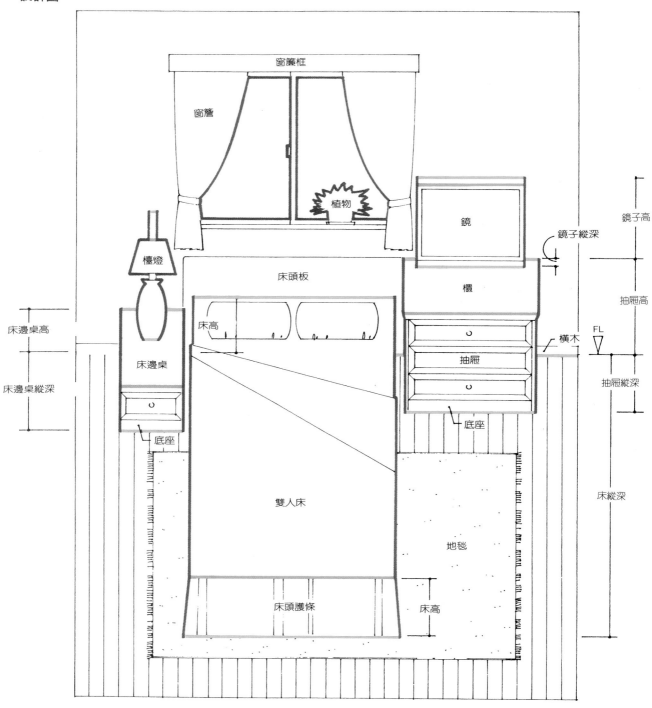

窗簾框
窗簾
植物
鏡
鏡子縱深
鏡子高
檯燈
床頭板
櫃
抽屜高
床邊桌高
床高
FL
橫木
床邊桌
抽屜
抽屜縱深
床邊桌縱深
底座
雙人床
底座
床縱深
地毯
床頭護條
床高

製作過程

1. 切掉留白。

2. 全切割（紅線處）。摺山（黃線）、切割半刀。

3. 摺山（黃線）、切割半刀。

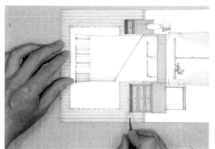

4. 摺谷（綠線）、在反面切割半刀。

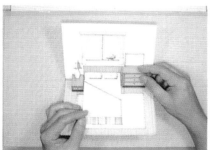

5. 摺谷、摺山。

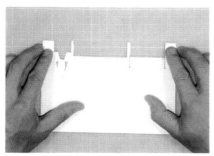

6. 與底紙黏貼前須先確認摺線。

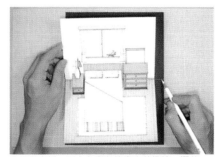

7. 準備底紙，以白色彩色筆畫出基準線，摺谷、切割半刀。

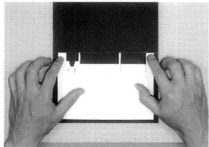

8. 對齊基準線，自門黏貼在摺好的底紙上。

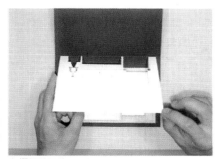

9. 摺好壁面塗上接著劑與底紙黏貼。

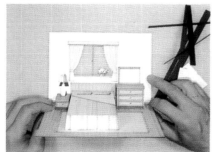

10. 切掉多餘的底紙、完成。

設計重點

1. 地板與牆壁摺成兩面。床、床邊桌、鏡子、櫃子均為立體圖。
2. 設定地板線。自立體圖的高度及縱深仔細描繪。
3. 檯燈尺寸為a＋b。

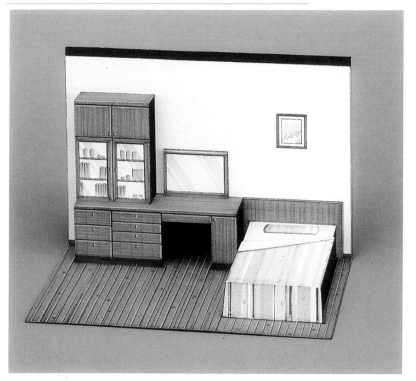

透視圖素描

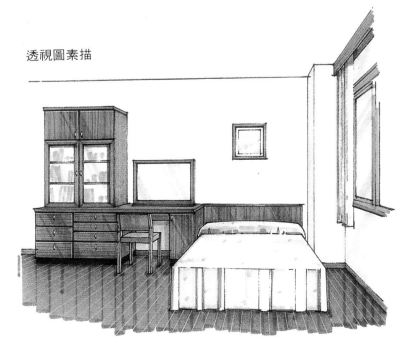

上色

將線畫在影印於區塊紙上。

1. 以麥克筆描繪床的外形並上色。

2. 加上木紋方向。

3. 底座、床上色。

4. 描繪床的外形後上色。

5. 描繪玻璃櫃門及小物。

6. 以深咖啡色彩色筆加上木紋。

7. 以黑色彩色筆加上陰影。

平面圖

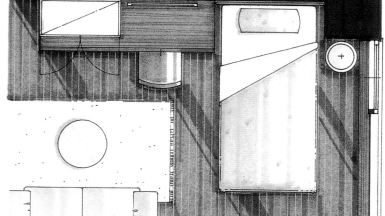

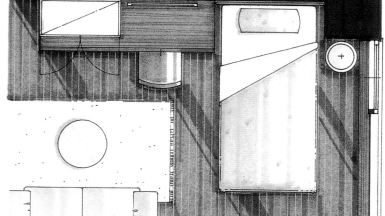

8. 以白色彩色筆加上強光部。上色完成。

設計圖

化妝櫃

掛畫

上置櫃高

鏡子縱深

鏡

鏡高

上置櫃

鏡子縱條

上置櫃縱深

床頭板

床頭板高

桌子高

桌櫃

床高

抽屜

底座

單人床

桌子縱深

床縱深

地板

床板護條　床高

床板縱深

102

製作過程

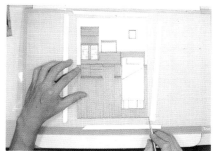

1. 切掉留白。

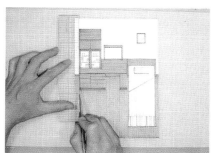

2. 全切割（紅線處）。摺山（黃線）、切割半刀。

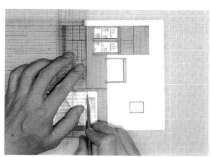

3. 摺山（黃線）、切割半刀。

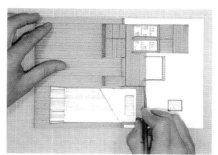

4. 摺谷（綠線）、在反面切割半刀。

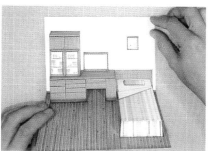

5. 摺谷、摺山。

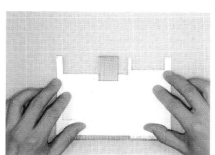

6. 與底紙黏貼前須先確認摺線。

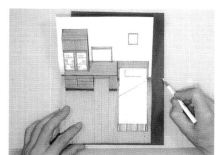

7. 準備底紙，以白色彩色筆畫出基準線，摺谷
 切割半刀。

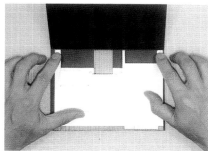

8. 對齊基準線，自門黏貼在摺好的底紙上。

9. 摺好壁面塗上接著劑與底紙黏貼。

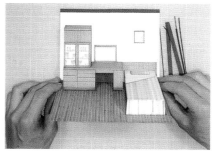

10. 切掉多餘的底紙、完成。

設計重點

1. 地板與牆壁摺成兩面。床、床邊桌、鏡子、櫃子均為立體圖。
2. 設定地板線。自立體圖的高度及縱深仔細描繪。
3. 櫃子尺寸為a＋b。

103

單品製作

在多餘的空間中擺上一些單體傢俱會更有真實感。這裡介紹餐桌、椅子等幾種單體傢俱的製作方法。

1　　　晚餐椅　　　　　　P.145

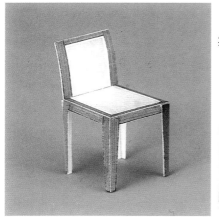

製作方法

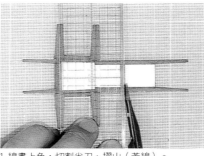

1.線畫上色,切割半刀、摺山(黃線)。

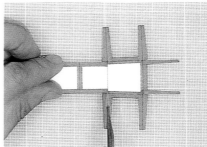

2.摺谷處做記號(綠線),裡面切割半刀。

2　　　餐桌　　　　　　P.147

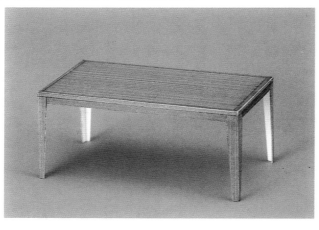

製作方法

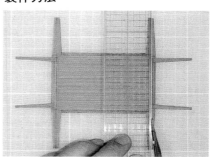

1.線畫上色,切割半刀、摺山(黃線)。

3　　　沙發　　　　　　P.151

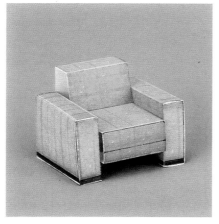

製作方法

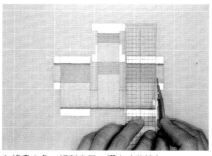

1.線畫上色,切割半刀、摺山(黃線)。

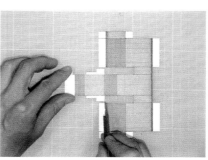

2.摺谷處做記號(綠線),裡面切割半刀。

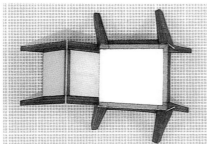

3. 摺山、摺谷。

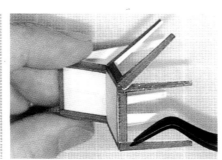

4. 在一隻椅腳上黏貼摺山的腳。

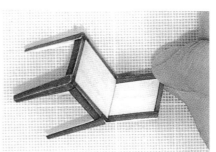

5. 完成。

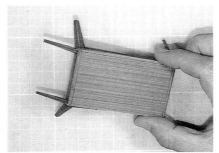

2. 摺山、摺谷。

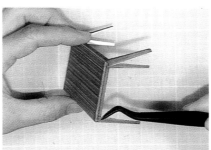

3. 在一隻椅腳上黏貼摺山的腳。

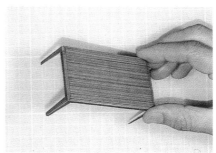

4. 完成

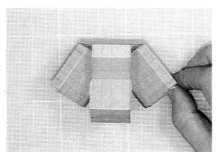

3. 摺山、摺谷。

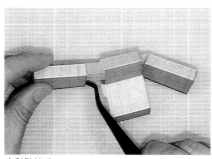

4. 黏貼扶手。

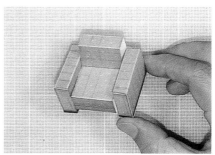

5. 扶手與椅面貼合後即完成。

4 　高背椅　　　P.151

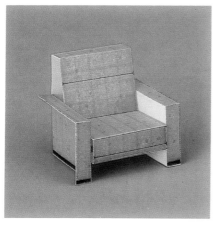

製作方法

1.線畫上色，切割半刀、摺山（黃線）。 2.摺谷處做記號（綠線），裡面切割半刀。

5 　無背躺椅　　　P.151

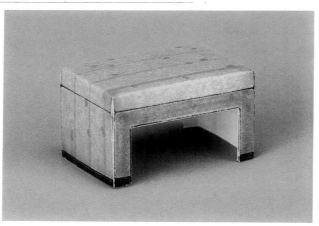

製作方法

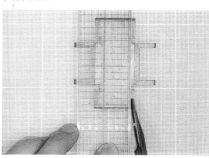

1.線畫上色，切割半刀、摺山（黃線）。

6 　矮凳　　　P.145

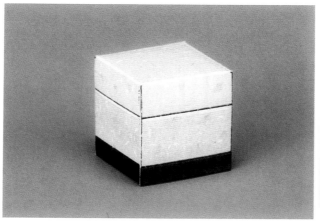

製作方法

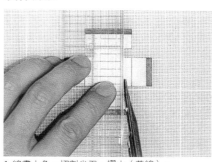

1.線畫上色，切割半刀、摺山（黃線）。

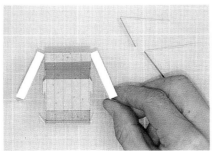
3. 摺山、摺谷。

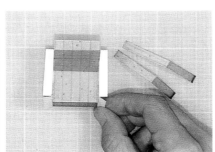
4. 塗漿糊。

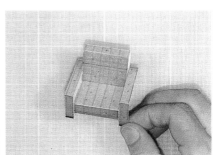
5. 黏好扶手即告完成。

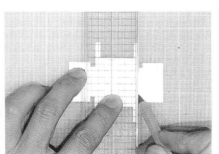
2. 爲方便摺谷可用原子筆先畫出刻痕。

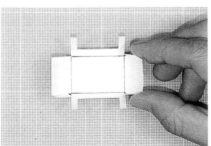
3. 摺山、摺谷。

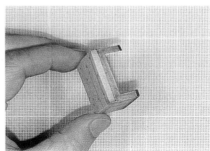
4. 黏貼後即告完成。

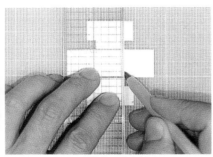
2. 爲方便摺谷可用原子筆先畫出刻痕。

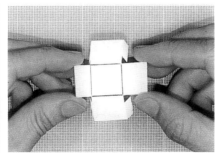
3. 摺山、摺谷。

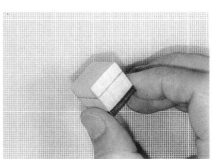
4. 黏貼後即告完成。

畫材介紹

M-1曲塊紙（block）
模型用紙。要改變模型配色時可將模型紙型影印在此紙上。

M-1 BLOCK B4

Heavy *extra weight paper pad*
for marker rendition.
Produce brilliant color.
while ink bleeding
and going through
are prevented. Too

黑色底紙
視作品需要可選用不同厚度的紙。
三面的作品可用彩色肯特紙175kg，兩面的作品可用sun peach240kg。

筆刀
適於細部作業，切割檯燈或電視機時很方便。

美工刀
適合切割有厚度的紙。
也適用於薄紙，用途極廣。

鑷子
前端尖細適用於指尖無法完成的作業。

切割墊
切割紙張時墊在紙張下。

接著劑
作品與底紙接著用。有無色速乾型，接著處亦較美觀。

麥克筆（COPIC）
用法多變，可在短時間內上色。本書中用於木材、石材、金屬材之表現。
重覆上色時顏色會變深。因上色速度不同深淺也有所不同。

水性筆
筆頭尖細(0.1～0.3mm)的迷你型筆，可清晰作車底稿。

美工刀的正確用法

1. 美工刀的刀片可以更換。最好不要用在特殊材料或極細的物品上。

2. 刀片請勿推出過長，否則容易折斷。

3. 通常將刀片置於正常位置由上往下切割。請勿採用過於勉強的姿勢。

4. 切割厚紙時可分2～3次，不要勉強一次切斷。

5. 切割作品留白處時，將留白處緊靠住刀片切割較不易失敗。

切割尺
壓克力尺的兩側附有不鏽鋼，切割時更安全。

彩色筆（beral eagle color）
用於木紋、石紋、裝飾小物的描繪或
強光部、陰影的描繪。

粉蠟筆（nupastel）
可充分表現柔合及朦朧之感，在模型的表現上，
可以使櫃門顯得更具真實性。

定著噴霧膠
使粉蠟筆或彩色筆定著時使用。初次使用時
容易噴得過多而不好善後。

軟橡皮
用於擦除粉蠟筆或明亮處的表現。製造照明效果時
與粉蠟筆合用可展現多彩的效果。

噴霧清潔膠
用於清除尺或麥克筆造成的髒污。

面紙
要表現地板或牆等大面積的柔和感時可用粉蠟筆粉末，
以面紙塗抹。

描圖紙
粉蠟筆須要分色時可用描圖紙作為遮蓋紙用。

尺的正確用法
切割用尺較厚，儘量選擇邊緣貼有不鏽鋼者。如果尺已經被削歪了，
請勿再使用。

結語

雖然設計界以漸趨向電腦化，但是仍有許多電腦無法達成的問題點存在。不過大致而言，電腦的普及是不爭的事實，電腦技術也開拓了設計表現的領域。以個人所見而言，電腦大幅縮短作業時間，有人甚至沒有電腦便無法做事。但是在設計作業及表現現場，我覺得電腦技術進步，人們愈來愈倚賴電腦之下，好像仍然缺少了某件事。設計圖及透視圖有其無法表現或完全呈現的界限。某次我出差時在書店看到一本關於鯨魚的兒童圖畫書，當我翻到其中一頁時突然有種熟悉卻遍尋不著的感覺，正當我努力回想時，靈感一閃而過，我確信一隻數倍大，具魄力的紙鯨魚必定會使孩子更興奮，大人也不例外。之後我在某公司擔任一個研討會講師，該研討會有一作品競賽，其中一個大約1/20縮尺的白紙小廚房模型吸引了我的眼光。它並不是一間完整的廚房，也不是很精緻，但卻有種強烈而不可思議的說服力及存在感。我回到事務所與谷本健治先生討論時，他也作出一個小廚房模型。後來與出版社的大田悟先生經過幾次的商討，本書終於誕生。對讀者而言，剛開始製作模型時不免有許多困難，而且必須從失敗中才能獲得最真實的經驗。本書中所有的模型之製作均出自於谷本先生，真是一件辛苦的工程。另外，續本系列作的前二本，仍然委託安田先生攝影及其他進度的安排才得以準時完成本書，因此谷本先生及安田先生可謂勞苦功高。在此也感謝hibing tech公司的上野博。並向對本書不吝指敎的大田悟先生致上最深的謝意！

谷本健治

1948年生於福岡。
原任職於general construction設計部，78年轉職山葉。
精於居住空間、show room planning、interoir

長谷川矩祥

1945年生於橫濱
1964年畢業於神奈川工業高校工藝圖案科
任職日本樂器製造株式會社（現山葉公司）
負責樂器、運動用品設計
1987年　住宅設備機器開發
1988年　負責住宅空間設計
1992年　山葉living tech
居住空間設計室室長
目前致力於空間設計
透視圖、表現技術研修講師

居住空間的立體表現

定價：500元

出　版　者：新形象出版事業有限公司

負　責　人：陳偉賢

地　　　址：台北縣中和市中和路322號8Ｆ之1

門　　　市：北星圖書事業股份有限公司

　　　　　　永和市中正路498號

電　　　話：9283810（代表）　ＦＡＸ：9229041

原　　　著：長谷川矩祥

編　譯　者：新形象出版公司編輯部

發　行　人：顏義勇

總　策　劃：陳偉昭

文字編輯：雷開明　　　封面設計：李佳雯

總　代　理：北星圖書事業股份有限公司

地　　　址：台北縣永和市中正路462號5F

電　　　話：9229000（代表）　ＦＡＸ：9229041

郵　　　撥：0544500-7北星圖書帳戶

印　刷　所：皇甫彩藝印刷股份有限公司

行政院新聞局出版事業登記證／局版台業字第3928號
經濟部公司執／76建三辛字第21473號

本書文字，圖片均已取得日本GRAPHIC-SHA
PUBLISHING CO., LTD.合法著作權，凡涉及私人運
用以外之營利行為，須先取得本公司及作者同意，
未經同意翻印、剽竊或盜版之行為，必定依法追
究。

■本書如有裝訂錯誤破損缺頁請寄回退換
西元1998年 1月

國家圖書館出版品預行編目資料

居住空間的立體表現／長谷川矩祥原著；新形
象出版公司編輯部編譯. — 第一版. — 臺
北縣中和市：新形象，1997 [民86]
　　面；　　公分
　ISBN 957-9679-08-8(平裝)

　1.建築藝術—設計

921.2　　　　　　　　　　　　　　85014300

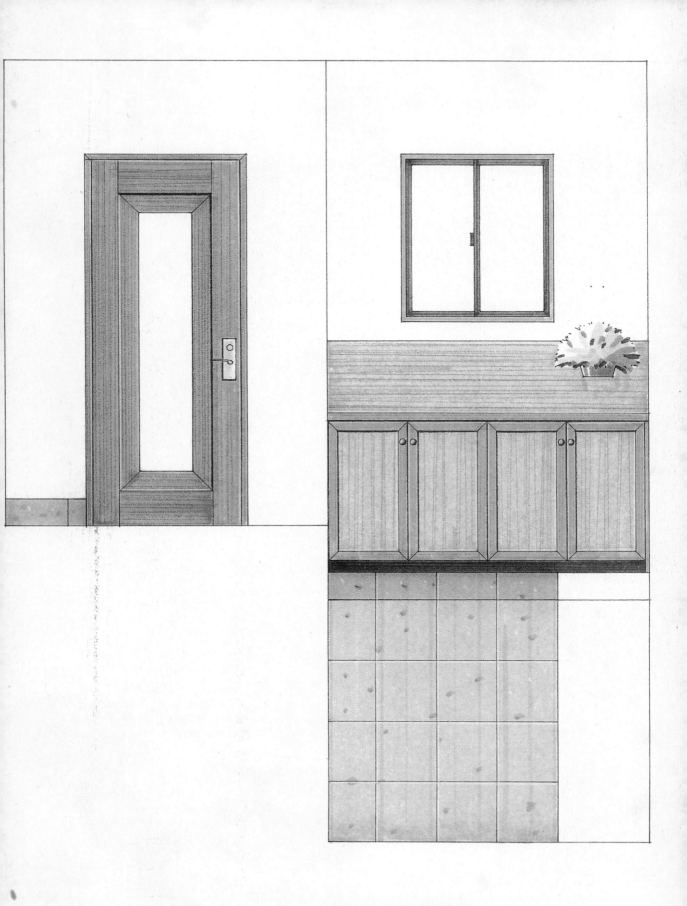

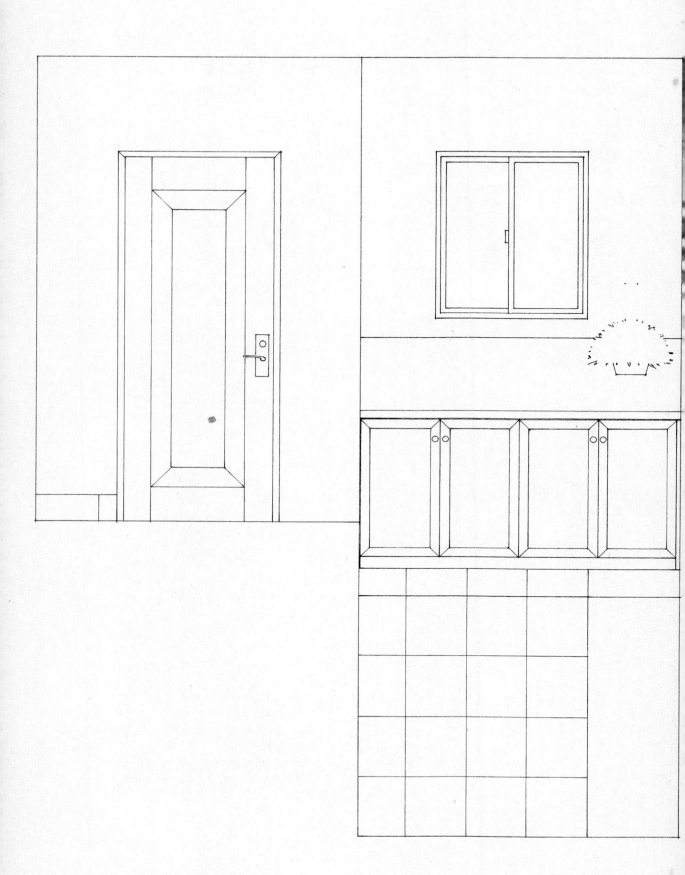

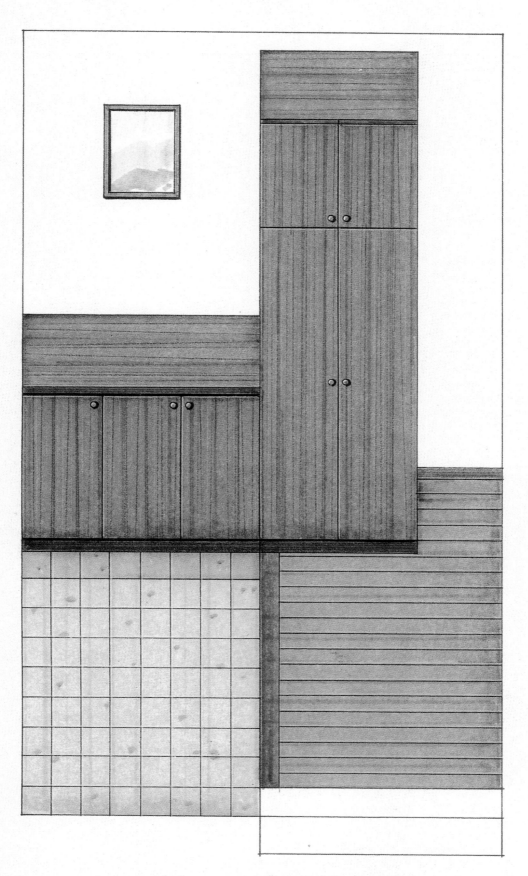

注意：若要改變該模型之配色
請在切割前先將畫線部份影印備用

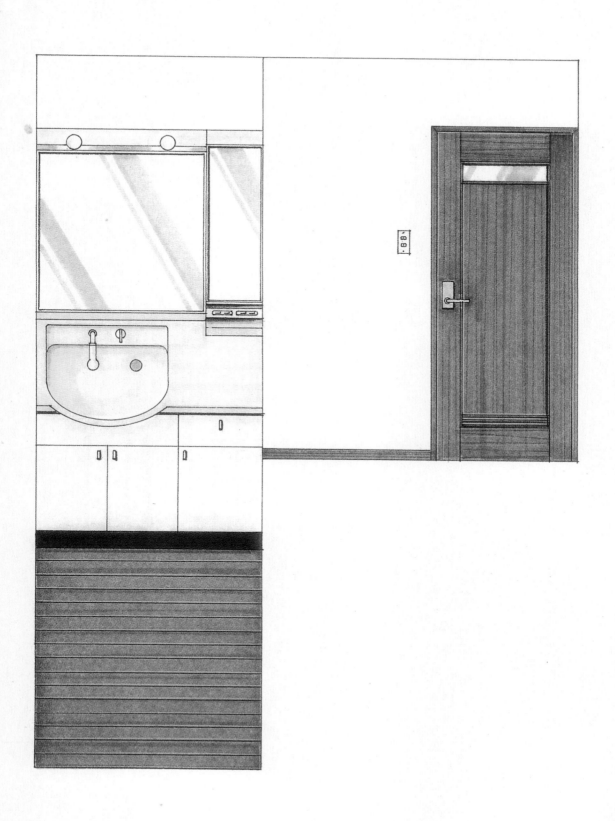

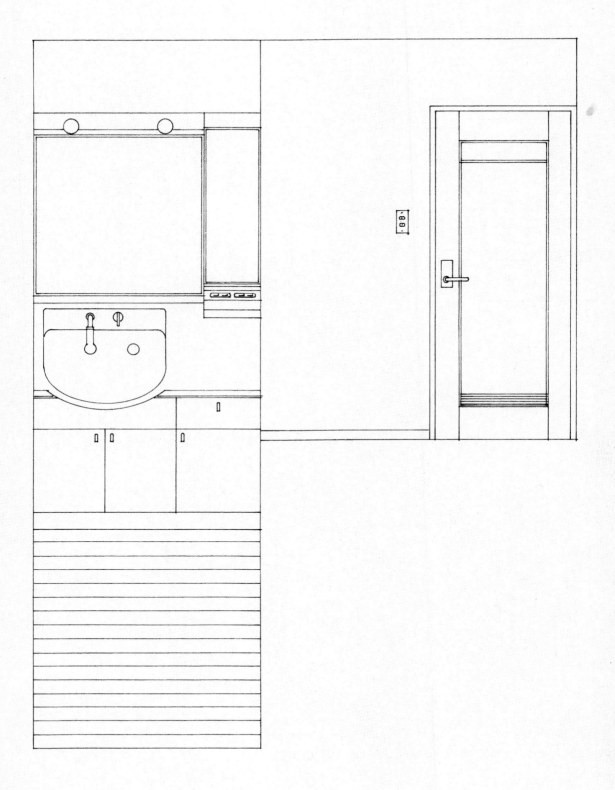

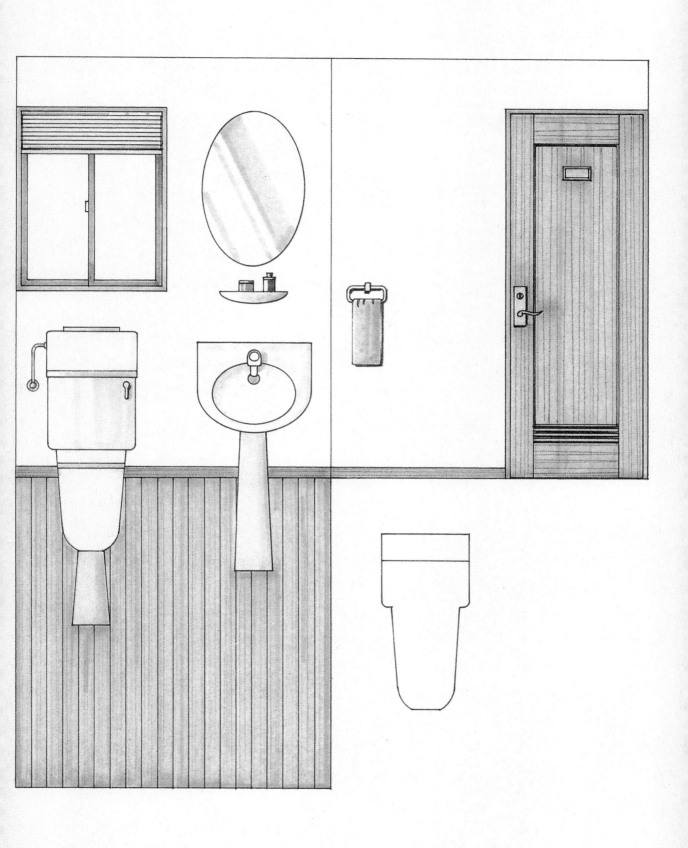

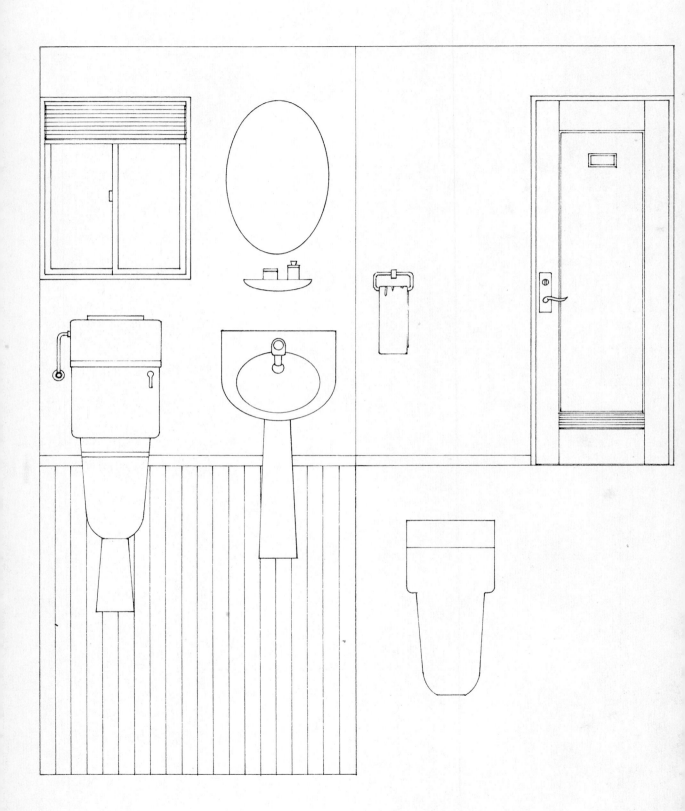

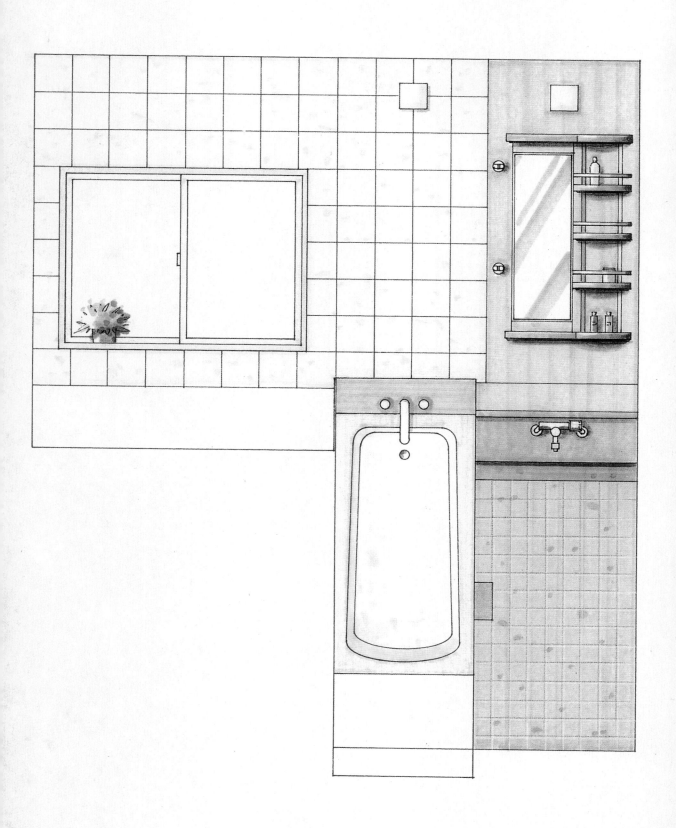

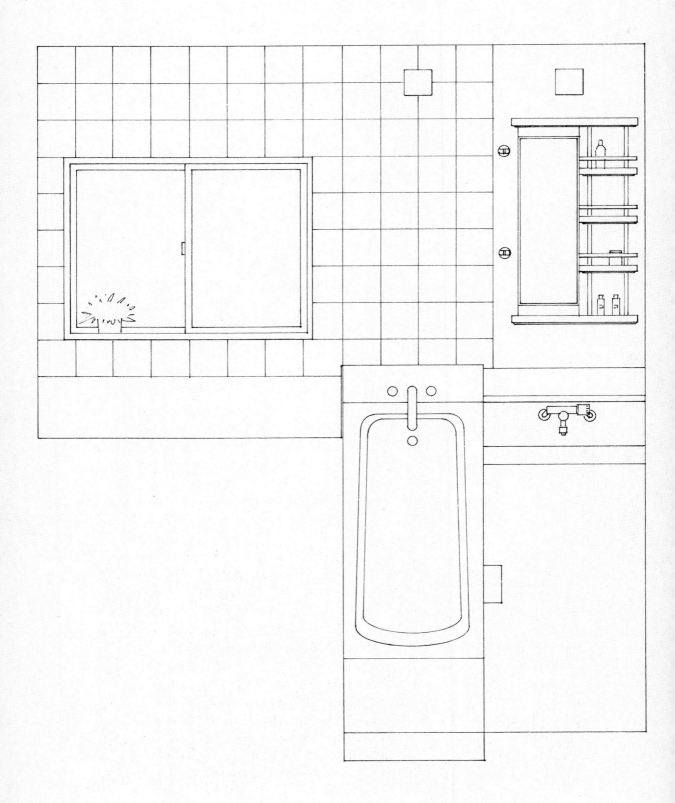

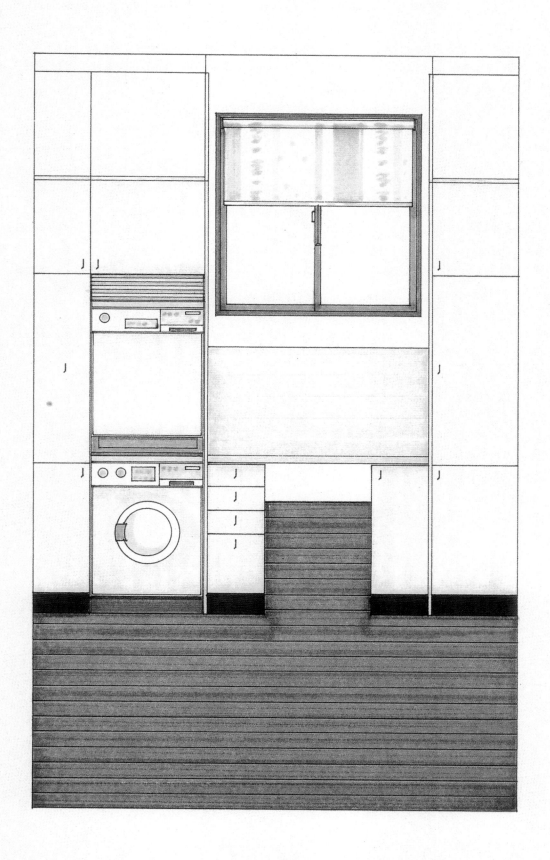

注意：若要改變該模型之配色
請在切割前先將畫線部份影印備用

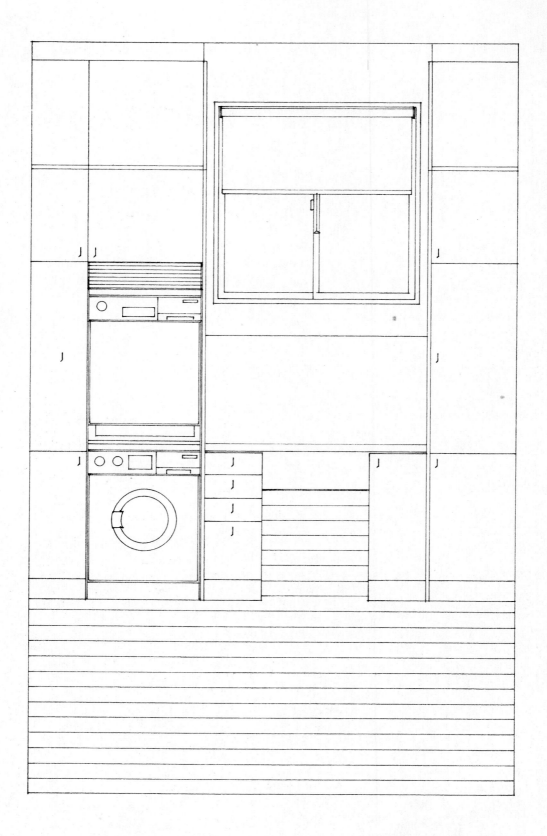

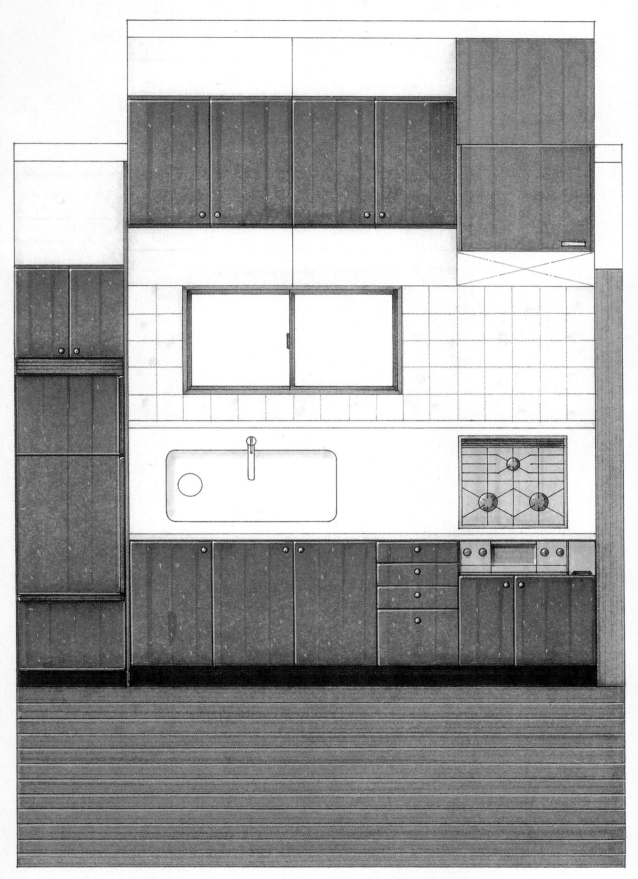

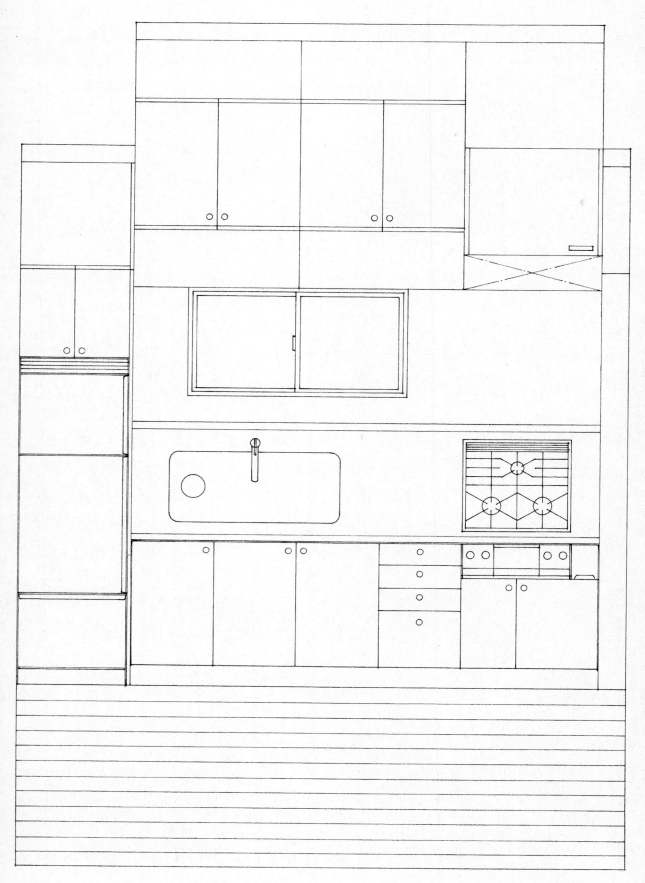

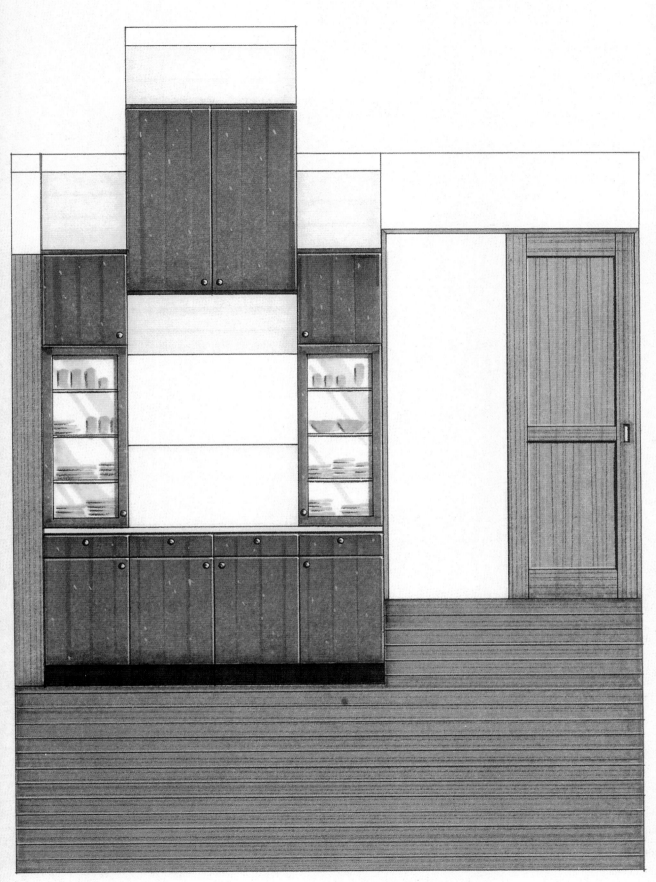

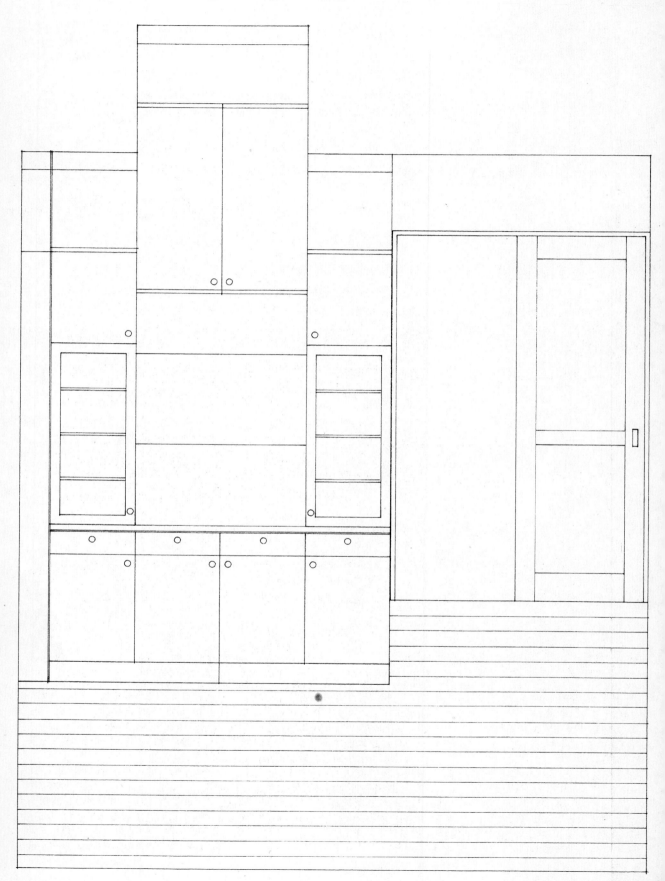

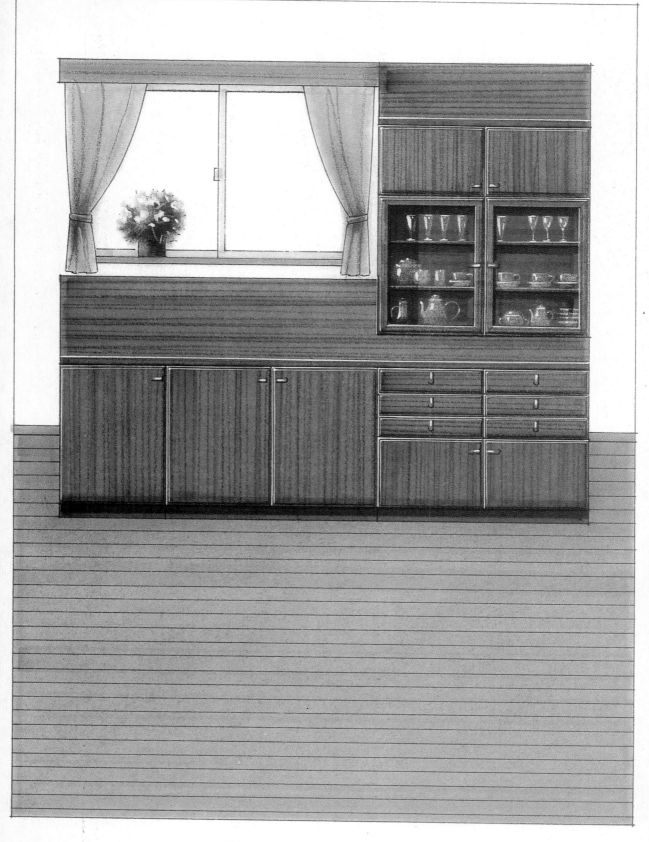

注意：若要改變該模型之配色
請在切割前先將畫線部份影印備用

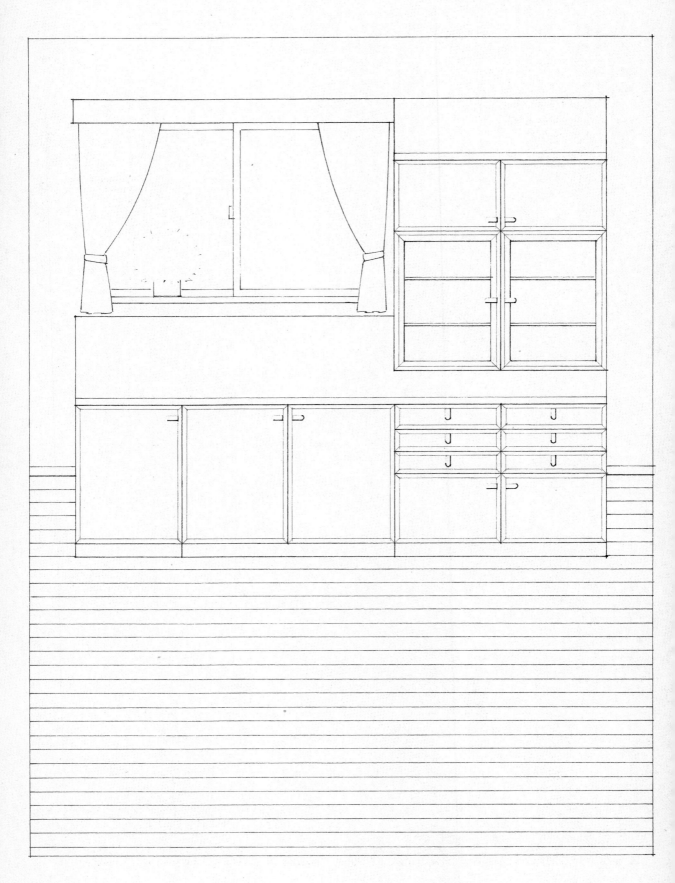

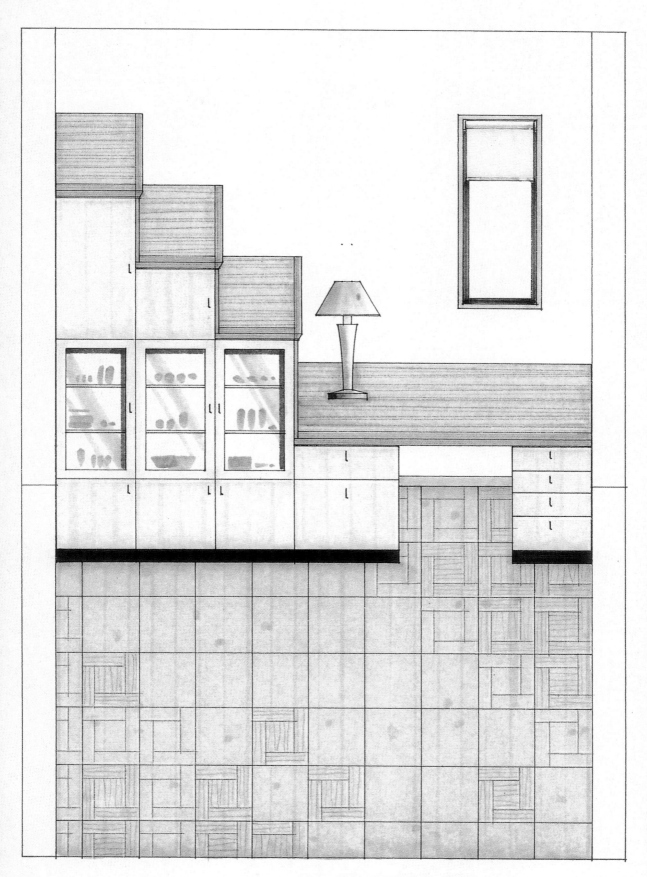

注意：若要改變該模型之配色
請在切割前先將畫線部份影印備用

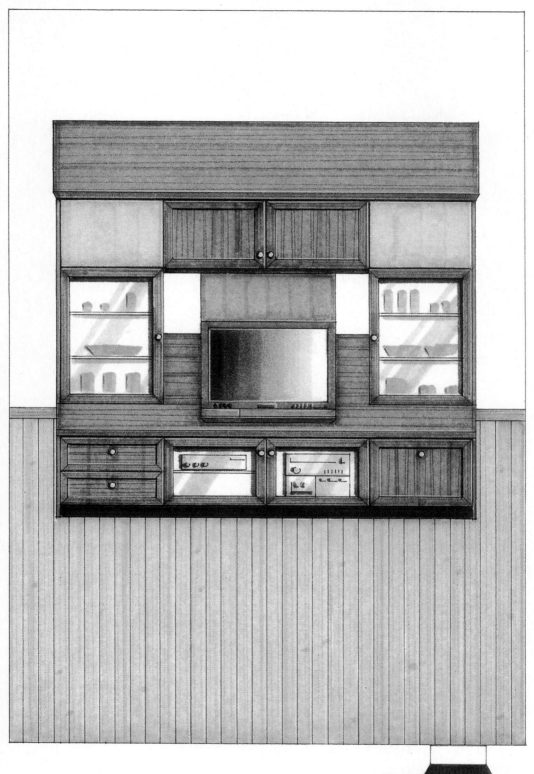

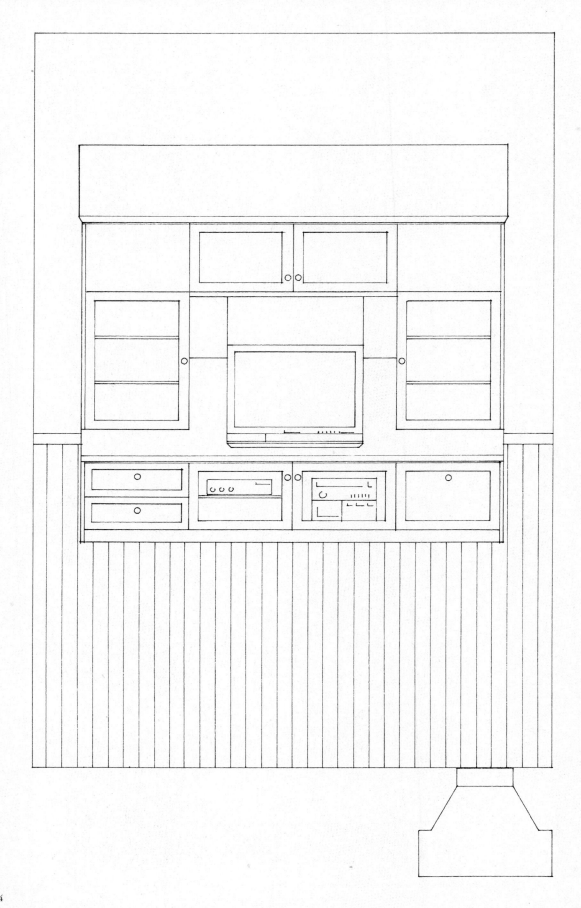

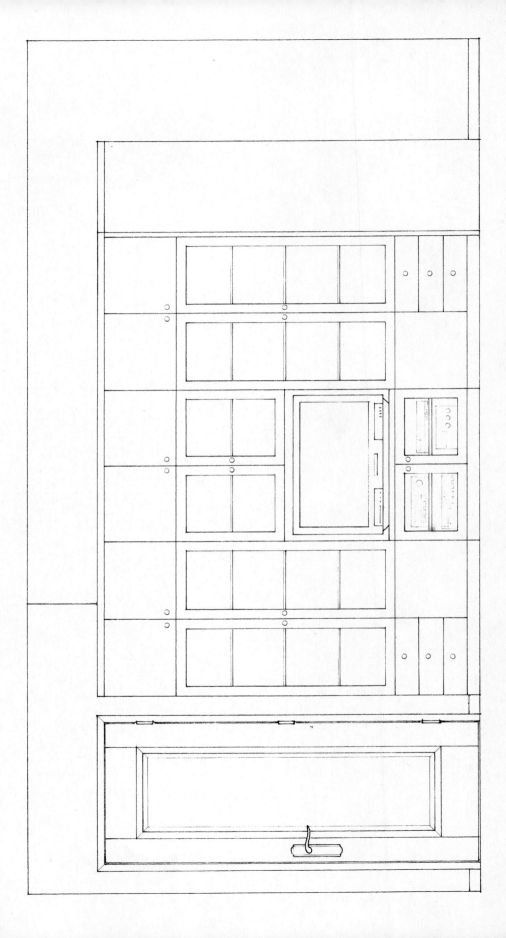

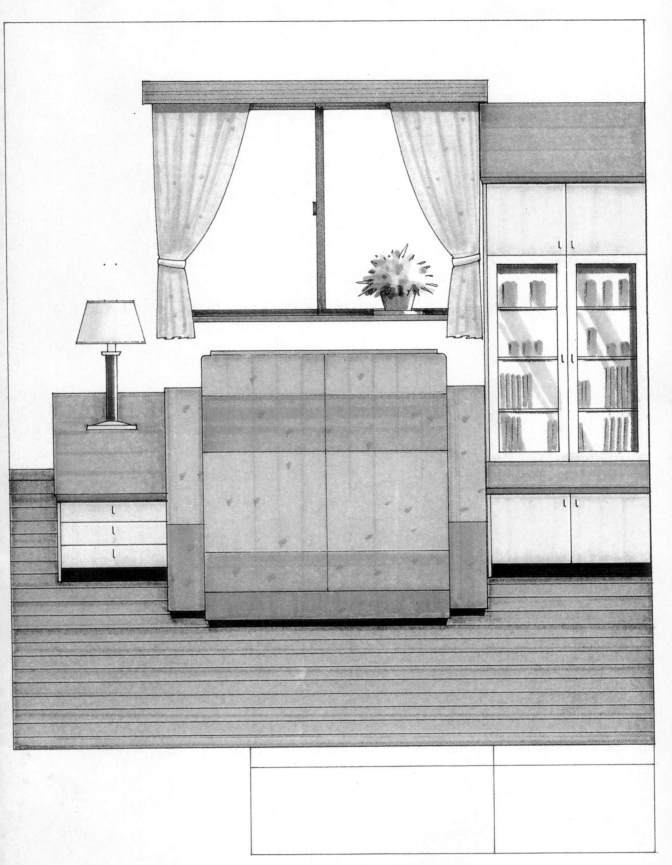

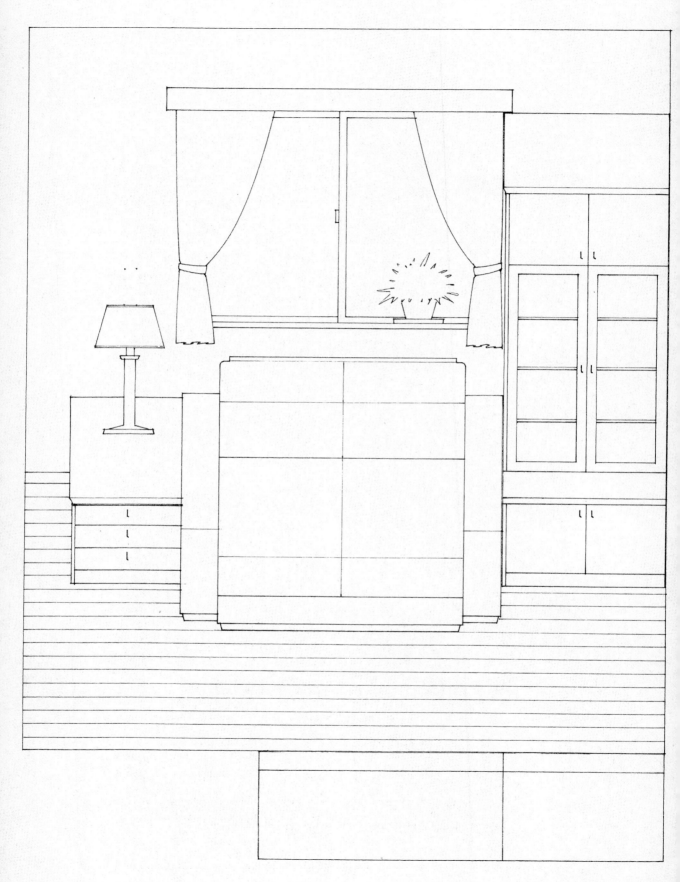

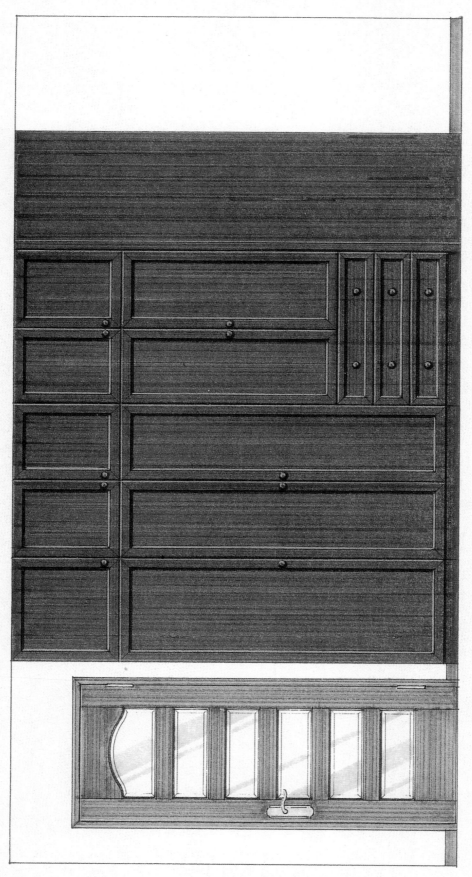

注意：若要改變該模型之配色
請在切割前先將畫線部份影印備用

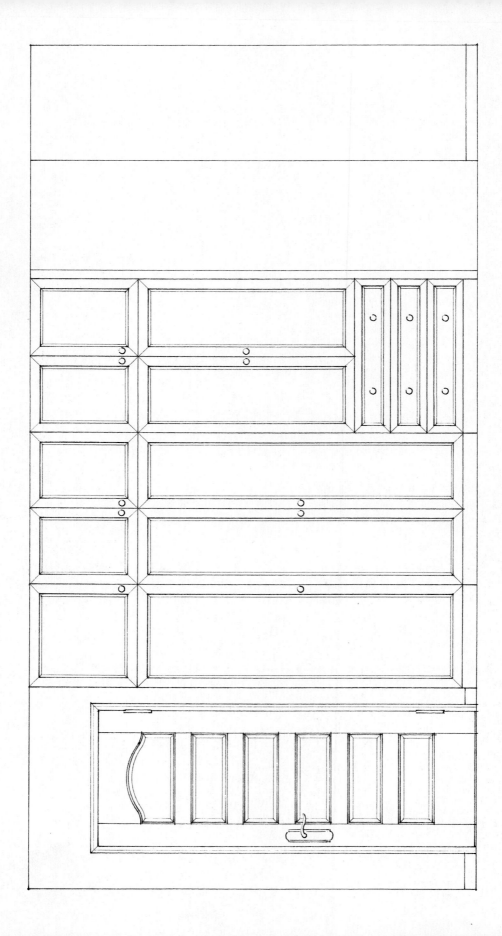

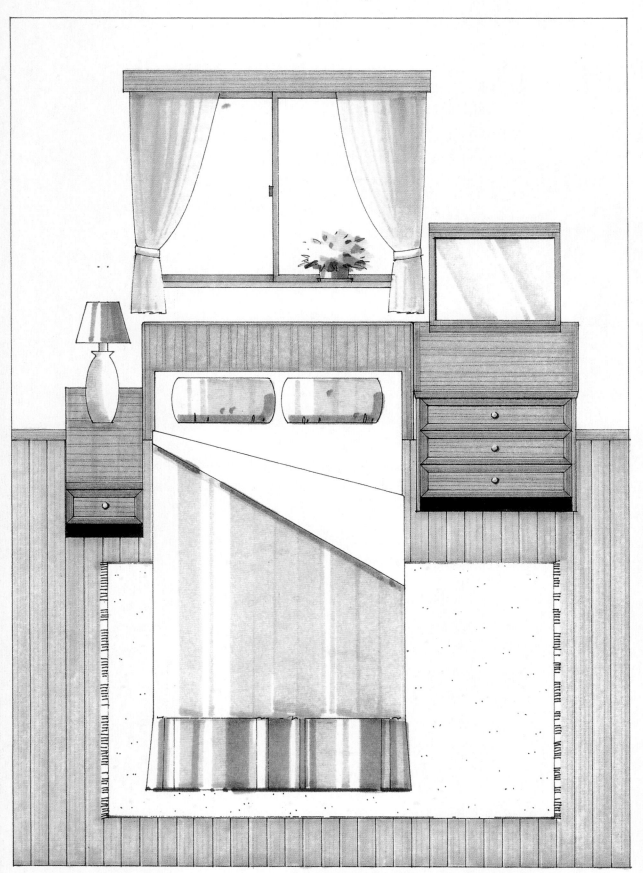

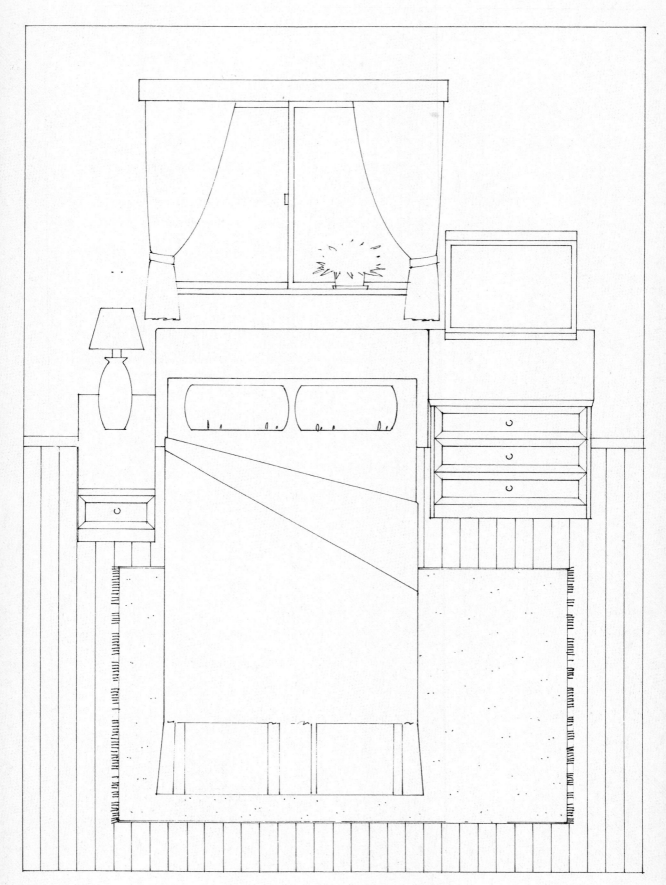

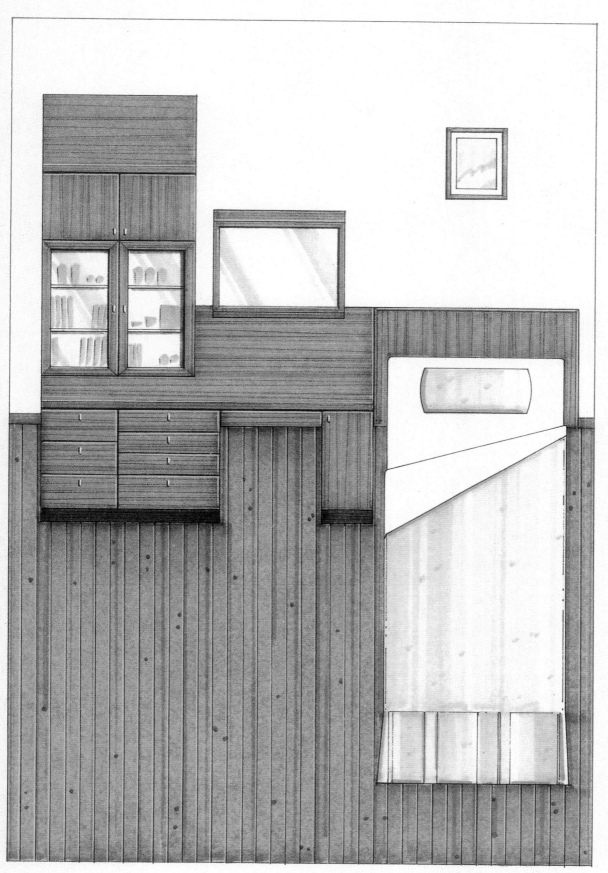

注意：若要改變該模型之配色
請在切割前先將畫線部份影印備用

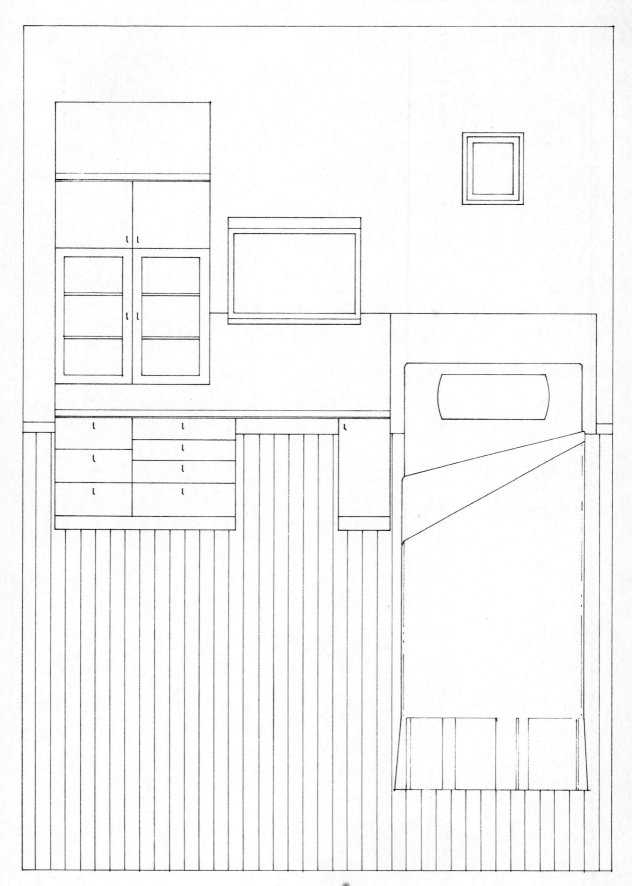

注意：若要改變該模型之配色
請在切割前先將畫線部份影印備用

注意：若要改變該模型之配色
請在切割前先將畫線部份影印備用

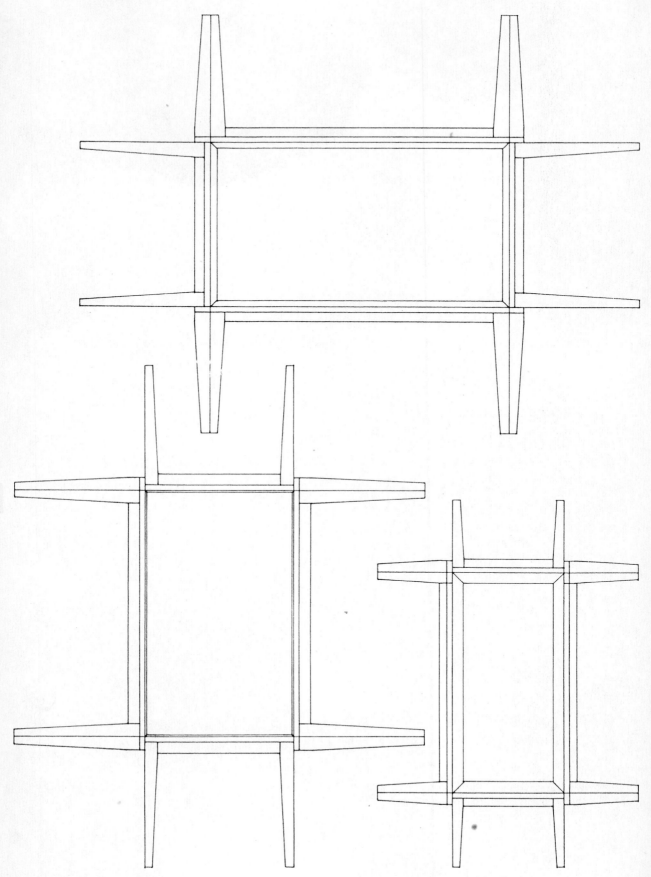

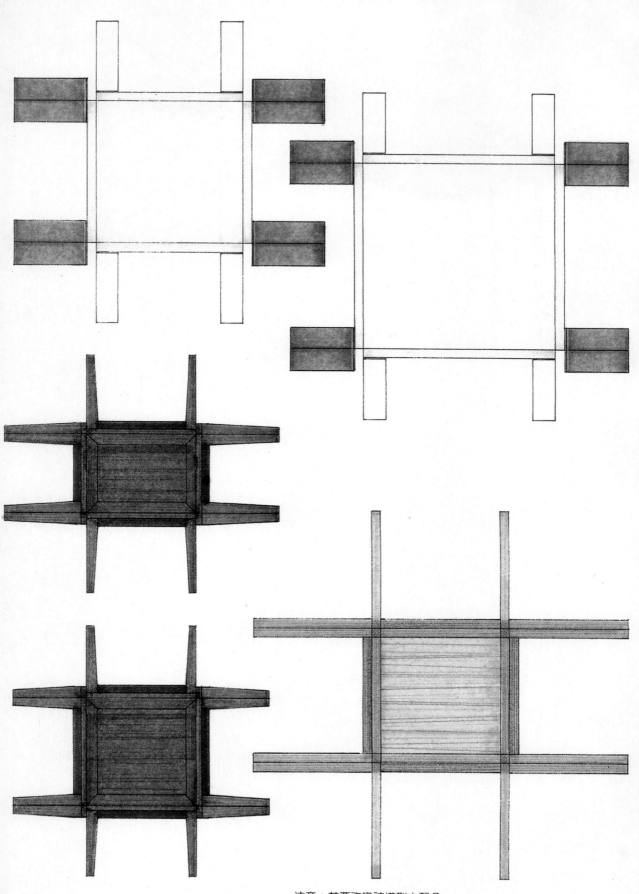

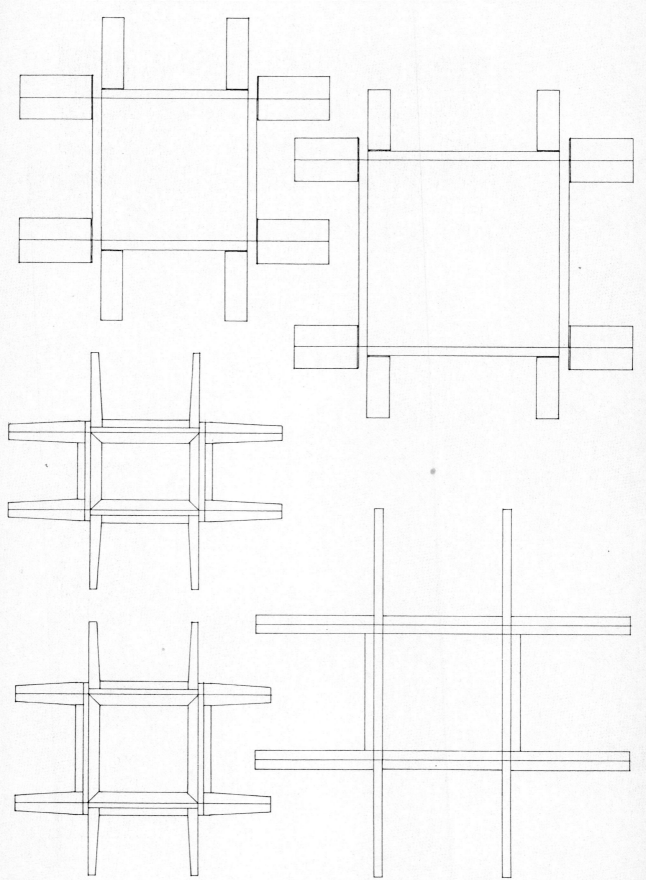

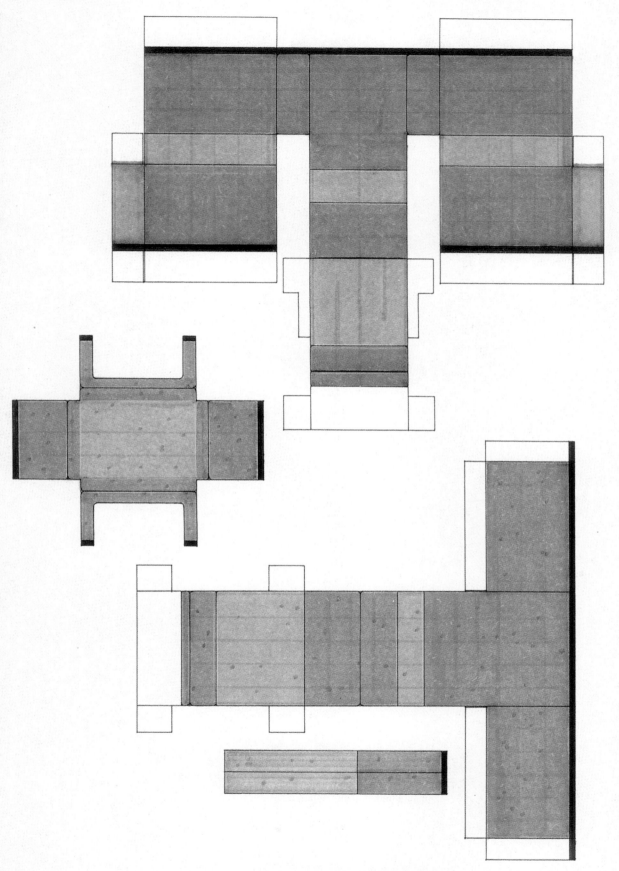

注意：若要改變該模型之配色
請在切割前先將畫線部份影印備用

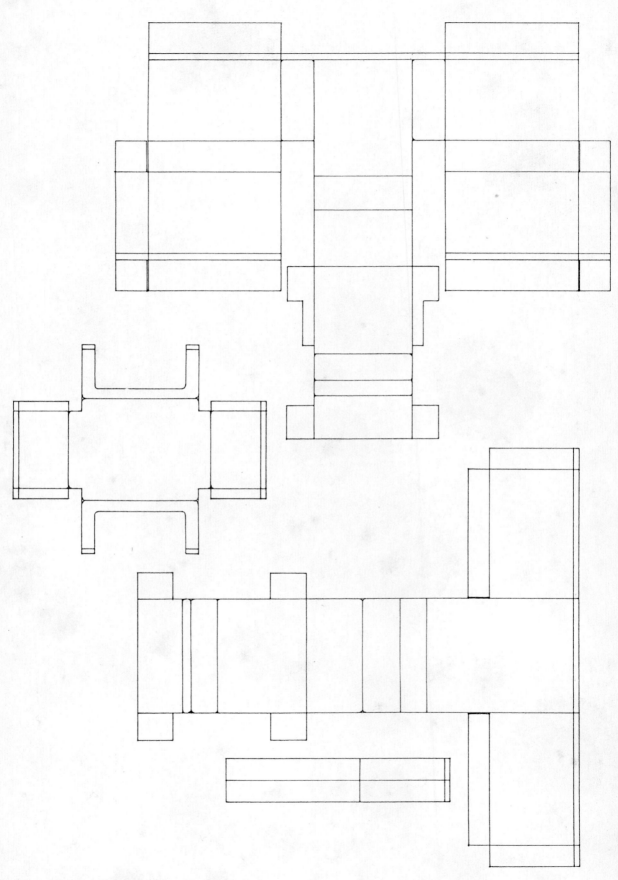